花
日
子

Blossom

Days

Nana Chen

For SOUTH.

Eternal Existence

Nana Chen

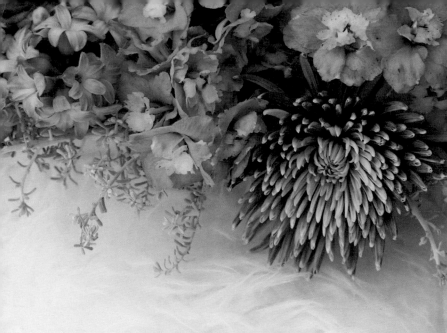

序言

花草的世界，是原生的美，最自然的藝術品。

含苞、綻放、凋謝，

繁多的色彩與情感是活著的證明，當風吹過，雨下過，放晴後，不同的故事再次展開，在自然描繪出的樂園，訴說著喜怒哀樂。

我們用一段成長的花草，努力完成一份心意，傳遞生命中不同的美麗與哀愁。一草一木展現的面貌，在大自然裡永無止境。

一株植物、一束鬱金香，一把雪柳，可以說盡一切，也許是交換一個想法、洩露一個心情的秘密，或者，在城市生活裡展現一份親切溫柔。

序言 ——————————— 05

01

—

基礎花藝技巧

花的樣子存在著多樣性，該如何讓它們充分地表現？人與花之間又是怎樣的關係？我們需要先了解花藝的基礎，以種種細節構成美麗與和諧。

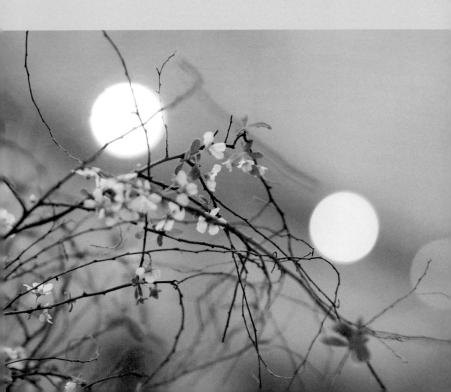

短柄／日式剪刀

手柄凹處的設計，能固定食指，讓使用者更容易施力，減輕手的疲勞，刀刃部有氟素加工，不容易生鏽。

長柄／硬式剪刀

硬質把柄與長柄的刀口設計，能夠省力剪各種花材，後端的鋸齒可以剪斷硬質枝幹，是平價實用的入門選擇。

文具剪刀

剪緞帶時，需要銳利的文具剪刀才能將緞帶整齊剪好。分類使用不同的剪刀，避開使用花剪來剪緞帶或包裝紙，不同用途的剪刀需分類清楚。

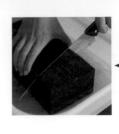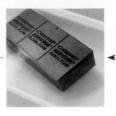

OASIS 插花專用海綿

使用方式說明

1. 水面覆蓋過海綿表面，浸泡約10至15分鐘直到全面完整吸水。

2. 可在水盤內先裁切出符合花器的大致尺寸。

注意事項

· 海綿於濕潤時切割較乾燥時順利，同時也能避免海綿的粉屑飛揚。

· 避免按壓，若從上往下按壓海綿，空氣無法滲透，會導致海綿無法充分吸水。

· 插花時如不小心下手錯位，請拔起，找尋新的完整表面再次插花。不重複在同洞孔插花，是為了讓吸水海綿緊貼包覆花莖，花莖切面才能完整地吸收海綿裡的水份，維持更長的花期。

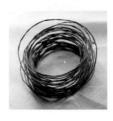

鐵絲

不同粗細尺寸的鐵絲，在製作花藝作品過程中，更能順暢進行。

通常使用的鐵絲為#21、#22、#24號。

插花專用旋轉盤

使用轉盤插花時，能不時地旋轉檢查每一花面的呈現，是協助練習的好幫手。

軟鐵絲

軟鐵絲的使用機會相當多，在固定時是最好的選擇，外表的紙張包裝有不同色彩，可依照需求選擇適合的顏色。通常會使用在捧花、花束、垂掛的時候，能做出非常穩的固定效果，是一定要擁有的耗材工具之一。

11

劍山

劍山是奇特的物件，整體為金屬且有重量，通常用做淺盆作品的固定基底，在必須裸露花莖的時候，會是比海綿更上相的固定物，而且也能重複清洗與使用。

保水魔術花藝膠帶

魔術膠帶是神奇的輔助材料，輕微施壓、拉長延展後產生對花梗的黏性，便能固定精細的花材作品，例如胸花。通常用於固定環狀類型或小型造型的花藝作品，能藉由纏繞讓花朵展現出更多突破自然線條的樣貌，也是工具箱中要擁有的耗材之一。

花材選擇

欣賞的關鍵字是「看」。首先是顏色再來是形體。根據用途來選花，才是最恰當的方式。

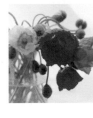

1 主材

一個完整花藝作品的主角，通常是較為搶眼或特殊性的花材。小花通常較不適合當作主材，建議選擇主體性強，並且落落大方的形體，在表現時也會較好掌握。

2 副材

作用是襯托主材，其功能為補充主材的不足，通常會以葉材或者中性色彩的小花為優先選擇。

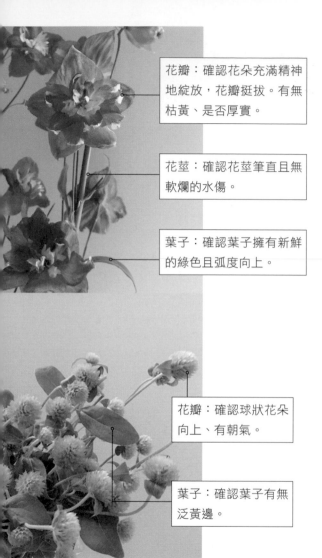

3 新鮮選花

選擇品質好的鮮花，作品便能有更長的賞花期。除了花朵本身，花莖和葉都需進行整體的觀察，學習觀察花卉的新鮮度是入門第一要事。

花瓣：確認花朵充滿精神地綻放，花瓣挺拔。有無枯黃、是否厚實。

花莖：確認花莖筆直且無軟爛的水傷。

葉子：確認葉子擁有新鮮的綠色且弧度向上。

花瓣：確認球狀花朵向上、有朝氣。

葉子：確認葉子有無泛黃邊。

玻璃（透明）

清透感與水的折射視覺可製造出很具變化的花藝作品。

瓷盆（白／灰／黑）

適合送禮或穩重典雅取向的作品。

木器

適合自然居家的小品製作。

形狀與色彩

幾何原則

將花的外形簡化成幾何圖形的視覺後，便能更簡單地進行搭配，掌握圖形公式，就能做出充滿獨特性的花藝囉！

大圓形
玫瑰、繡球、乒乓菊

小圓形
聖誕薔薇、小雛菊

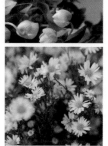

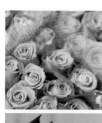

大橢圓形
風信子

長條形
海芋、野薑花

三角形
魚尾山蘇、天堂鳥

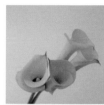

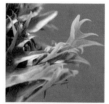

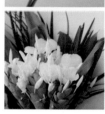

長條形（主角）＋	○ 橢圓形（主角）＋	○ 大圓形（主角）＋
∴ 小圓形（配角）	▲ 三角形（配角）	▮ 長條形（配角）

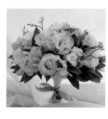

暖調色

橙黃：適合喜宴、中式典雅的場合、逢年過節。

冷調色

藍靛紫：適合個性與乾淨色彩的花藝作品。

中性色

綠與白：可當配角也能做主角的萬用色！中性色彩為萬用素材，在任何作品中加入米白色系列的花皆可提亮色階，讓花材顯得更加清新亮眼。

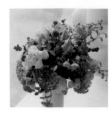

夢幻色

粉藍與粉紅：最甜與最舒適的色彩相撞，雖然非接近色，卻可產生出十分溫柔讓人想親近的感覺。

實用色彩計畫

依照色相環的相近色做順向搭配即可呈現柔順的色彩。

先將基本的色環色彩分為三種分類（如圖右側）：暖色／中性色／冷色

左側是接近花朵世界裡的真實色彩分類：

暖色系

中性

冷色系

特殊系

配色小祕訣

· 選用綠色葉材時，可選擇清新偏向灰綠冷色系列的葉子，較能保留花藝作品的明亮度。

· 白色與綠色為中性色，是採購花材猶豫時，可以先入手的基本安全配色。

· 可以用單純的暖色系＋中性色去完成作品，或者冷色系＋中性色做出單純的基調。

· 特殊色：金色／銀色適合在花藝作品完成後做為適當的點綴。

· 初學者可以儘量避開濃重的撞色方式採購花材，保持配花的同色系。

· 嘗試成功撞色的祕訣：選擇彩度低或粉嫩色系的撞色花材，就能擦出有趣清新的火花。

處理花材與插花基本技巧

花材加速枯萎的常見原因是花材吸收不到水份，以及受細菌感染。因此，幫助花材吸水和防菌是延長花材壽命的不二法門。

1 剪花、重新切口

重新切口時需使用銳利且乾淨的剪刀，切口需剪成斜口狀，讓花莖能有更大面積吸水順暢，花也能打起精神來。從花市買回的花材通常會是平行切口，為了讓花能夠吸水順暢並且保持切口清潔，花材的所有底部切口都需重新切成斜口。

2 深水法

如果覺得花材買回來後垂頭喪氣，有缺水跡象，可準備一個水桶，直身的桶子適合高瘦植物，口徑較闊的桶子則適合體積大而矮的植物。在水桶內放入水與花材，稱為「深水法」。「深水法」可增加水壓，使水易於被莖部吸收。

3 保濕法

有些花材吸水不佳且水份蒸發率高，如繡球。處理這樣的花材時，可使用上述兩種給水方式，幫助花材保濕，減慢水分蒸發。如需長時間放置冷氣房時，也可在繡球花表面鋪上餐巾紙，再用噴水壺噴濕，讓花材處於高濕的環境。

4 保持水質清潔

一般來說，水桶內的水1～2天就必須換水，減少細菌滋生，延長花材壽命。有些花材容易使水質變壞，可添加少量漂白水（約數滴）到水中，可延長到3～5天換一次水。

5 固定方法

使用海綿固定花枝

使用海綿時，需注意不重複插同一區塊或者已插過的孔洞，如果不小心選錯位置，請筆直地用原動作抽出，再找新的位置插入海綿固定。海綿需全面吸水完成，花莖的切面才能確實的被水包覆著，也才能延長花朵的新鮮與壽命。

1. 確認花莖切面插入海綿位置。

2. 十字形散發固定其它花材的確切位置。

3. 發展周圍完整的花藝設計。

 ← ←

使用劍山固定花枝

使用劍山時，請小心安全！金屬材質的劍山有點重量，在日式花藝常使用得到。在台灣，時常可以在飯店見到這類的插花法。

劍山的形狀有方形與圓形，取決於插花者想要製作的花藝大小，建議可以從中間開始，以散發狀往外圈插花固定。

1. 確認花莖切面平行插入劍山的中心位置。

2. 十字散發周圍次要花材位置。

3. 完整發展最底層的淺盤區域視覺。

02

—

四季花塢裡聽故事

「生花」，是每朵花的第二個生命。

不同種類的花式，有著不同的意義與講究，我們可以用最柔軟的初心去看待。

珍惜每一片葉，每一瓣花，順著它的形態來使用。

被剪枝不能用做花藝作品的花葉，將它們收集起來，另找器皿插上，延長它們的生命，延續花語真意。

對於大多數醉心於花道的人，純粹的裝飾性美感已不是目的，而是通過與花木的對話，感受生命帶來的故事，得到的大自然的撫慰與平靜。

那麼，一起走過春夏秋冬吧！

（春）

Spring

星星、空氣、花草、樹木、精靈、夢境緩緩綻開。

南方的銀河系 South Galaxy

花材　風信子、羽毛草、拖鞋蘭、琥珀洋桔梗

蛋糕盆桌花

銀河系裡，有著朦朧的夢，
好像全世界最舒服的風都聚集到這兒了！
美麗星星從天而降一一躍入眼簾，
天使從空中飛舞而下，
忍不住輕聲地呼喚了宇宙。

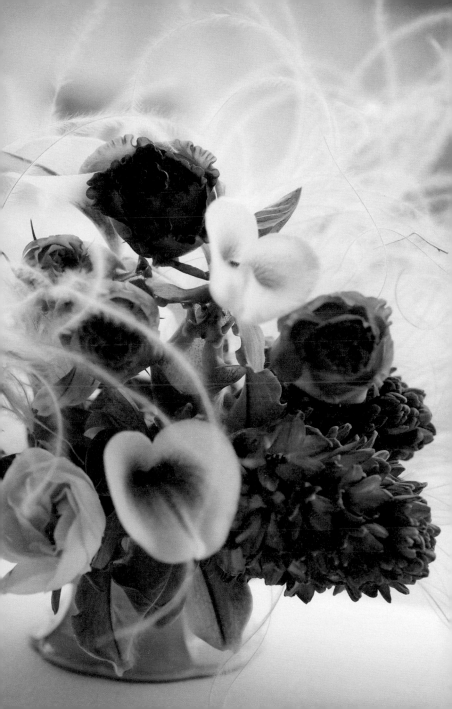

1. 準備花材及盤狀器皿，切割出恰當的海綿大小。

2. 善用非鮮花的乾燥羽毛草做出夢幻的背景視覺，使用細梗時要精確地插入海綿。

3. 羽毛草的單邊密度高，作品看起來較有設計感，接著開始落定主花風信子，注意風信子的梗雖然面積較寬大但柔軟水多，需小心施力以免折損花莖。

4. 落定主花後，加上特殊視覺花材拖鞋蘭，外形特殊色彩明亮，因此可錯落在藍紫色的風信子之間，同時提亮作品整體色彩以及平衡重量感。

5. 最後確認作品是否有空洞的海綿處，可用同色系但彩度較低調的花材洋桔梗做為最後的修補。

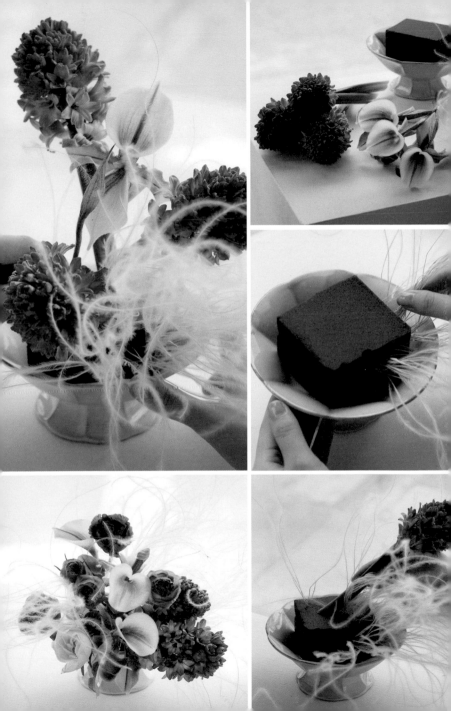

風信子 Hyacinthus Orientalis

花語 象徵著記憶、古老的深情

在希臘神話中，維納斯最喜歡收集風信子花瓣上的露水，帶有特殊芬芳的風信子，是香水也無法複製的自然花香。每到春節時期到處都會出現球根風信子的蹤影。風信子的花莖厚實且充滿水份，但十分脆弱容易折損，在使用時要小心。

橢圓形的花形非常適合在花叢視覺的造型中擔任主花的位置，因為花球體比一般花形大許多，可以獨當一面，是近年來捧花的寵兒。風信子的每一瓣花瓣上都有一條深色的花紋，這特徵是來自於它的花語故事，在希臘神話中的愛情裡，曾有一位神為爭奪所愛而倒下，祂在血泊之中化為了一朵風信子，希望能藉由花朵訴說自己的心。

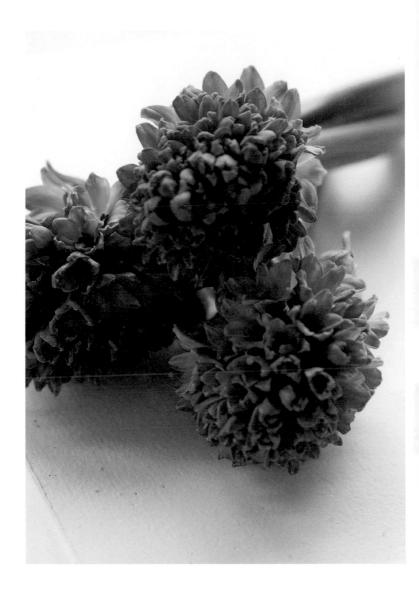

拖鞋蘭 Paphiopedilum

花語　如夢

台灣特有的奇巧可愛的拖鞋蘭，在近年引起了許多話題，外形奇異且花期持久是一大特徵。花莖細長且好插花，在盆花中一旦搭配上拖鞋蘭，畫面就能快速地飽滿且有豐富度，在挑選花材時也可以依照作品需求來決定色系。唇瓣長成袋狀，是為了讓進入裡面的小昆蟲能觸碰到蕊柱和花粉塊後才離開，達到傳授花粉的目的。拖鞋蘭也有著奇幻的童話故事背景，傳說她是是天帝的小女兒，因為貪玩跑到了人間的花園，直到天帝要關上天門時，才匆匆地趕回天庭。有一天花園裡的花草們趁最小的仙女不注意時，故意將她絆倒，把她的拖鞋藏在蘭花的懷裡，偽裝成花瓣，小仙女找不到鞋子，卻得在天門關閉之前趕回。那只拖鞋遺留在蘭花的花瓣上，變成了造型奇特的拖鞋蘭。

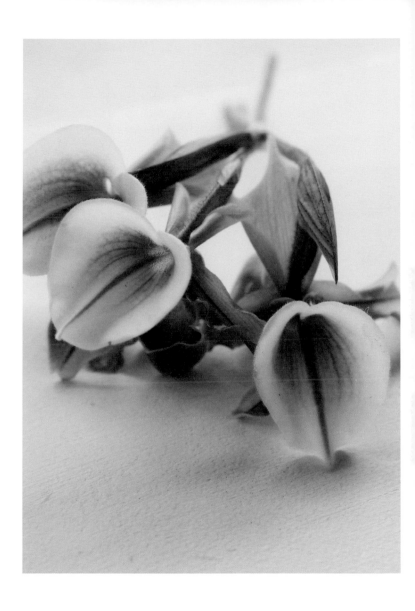

琥珀洋桔梗 Lisianthus

花語 誠實、柔順、悲哀、直接而毫不隱瞞

琥珀紫的特殊暗色系與重瓣花朵，好似歐洲中古世紀褪色的油畫色彩，十分低調的精緻花材。它的外形類似於玫瑰花瓣的包覆感，花瓣偏硬挺，不同於一般粉色桔梗，洋桔梗的花期較其它桔梗品種更為持久，在普遍的花材中屬於精緻培養的桔梗品種。初次接觸花藝的人，可以從這樣的品種開始插花，能輕易達到理想的花藝視覺效果，婚禮與慶典禮也很常見到洋桔梗的蹤影。

錯過的大雨 Loss of Rain

花材 月影玫瑰、銀葉菊、麻葉小繡球

螺旋捧花

燈光融入雨滴，
變成圓圓的暖色光圈，一點一點閃爍著。
潮濕的馬路，時序更迭，季節交替，
天空緩和了那份遺憾。
「我喜歡雨天！」
「為什麼？鞋子會濕掉，好麻煩。」
「因為正一起走著。」

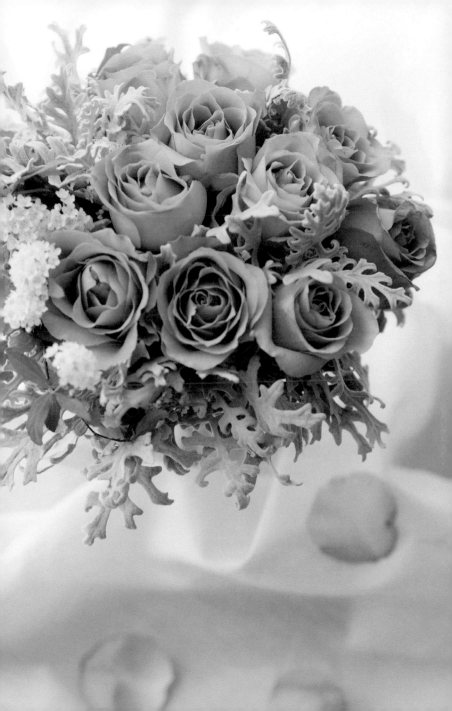

4	1
5	2
5	3

1. 備好花材，玫瑰外圈的花瓣如有水傷，需先整理，留下乾淨無傷的花朵，並去刺與葉。

2. 用三點式的抓法，讓花梗整齊展開出螺旋順向的堆疊。

3. 完整抓出圓形的玫瑰花面。

4. 虎口放鬆但穩穩地抓住花梗，另一隻手將銀葉菊錯落穿插在玫瑰與玫瑰之間的縫隙。

5. 加上條狀的溫柔線條花材麻葉小繡球，利用原本的生長線條與葉子，輕輕扣在花與花之間。

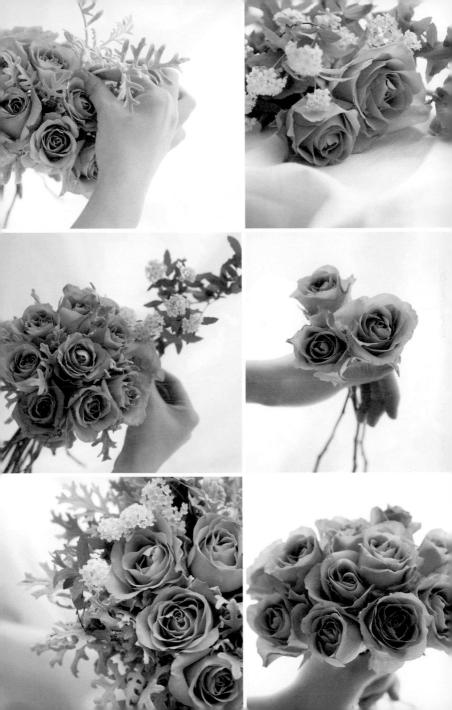

英國月影玫瑰 Moon Shadow ROSE

花語 雨天的禮物

月影玫瑰的品種色彩偏向低彩度的粉，像倫敦總是蒙上一層柔霧色，因此獲得這樣的花名。經典的玫瑰花形，花瓣偏硬，表面毛孔細膩，當溫度稍稍提高時便會迅速地綻放。花瓣邊緣的色彩也會隨著溫度有些許的變化，但不會影響花朵的新鮮度，反而會營造出如歐式古典的插花視覺。如想插出法式花品，也能選用這樣的色彩花朵，會讓作品更顯得浪漫與沉穩。

春

日本麻葉小繡球（小手毬花）Spiraea Cantoniensis

花語　柔軟、大器、二次相遇

屬於山野林地的花。迷你的小手毬花，花瓣重密的模樣像是縮小版的繡球，但不同的是，小手花從枝幹、葉子到花朵的花期都十分耐久。日本與韓國的高緯度國家常見這樣的花材，因此近幾年在主流花藝作品中十分盛行混搭在大型花朵旁邊，拉出活潑的線條。在偏濕熱的台灣，這樣的品種特別稀有與珍貴，能夠採買到的時間大約是春季，比較涼爽的天氣，便能看見它。

3

童話進行式 Fairy Tale

冰淇淋杯花

花材 陸蓮、紫薊、莢迷果、白菊

有些倔強與任性的童話色彩。
蠻橫任性的公主與勇敢王子的故事，
不是粉色的。

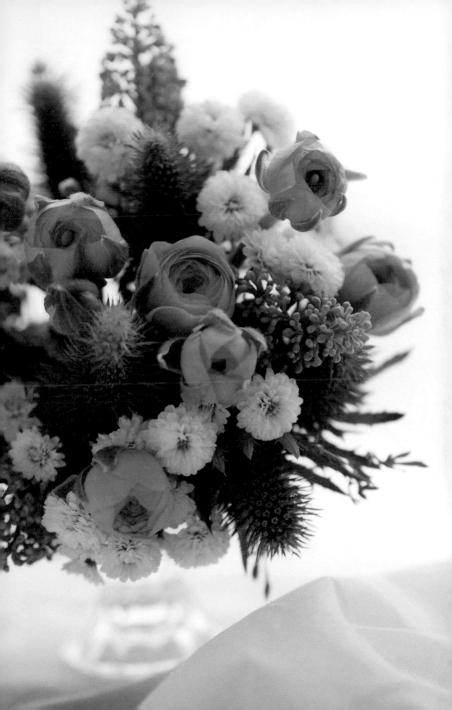

1. 使用果實的花材同時也留住自然的原生葉子，能讓作品更有靈活感。從45度角斜插莢迷果於海綿邊緣，三角點的邊緣落定位，拉出有趣的線條。

2. 接著將深紫色的紫薊靠近翠綠色的位置插花，雖然花形接近，但因不同大小與色彩落差，因此能產生視覺重點。

3. 在紫色與翠綠之間添加少許的可愛白菊，帶出童話故事的可愛氣氛。

4. 當落定大方向的底色後，開始錯開金色黃色橘色等不同色階的陸蓮花。不同的色階堆疊時，便可以感受跳躍的心情與勇敢的童話故事意境。

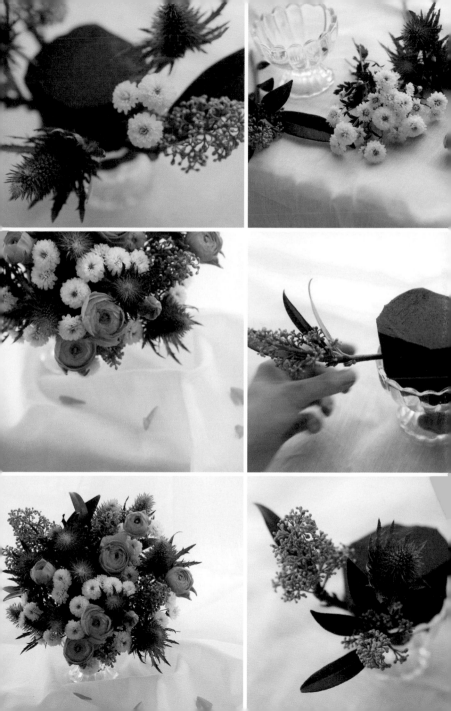

陸蓮 *Ranunculus*

花語　富有的心、美好的人格

柔軟且具多重花瓣的陸蓮，花面是圓扁形的，花莖不高，十分可愛。象徵著多樣與非凡的意義。喜愛冷涼環境的陸蓮花瓣有透明或絲緞般瑩亮的質感。有著濃濃的色彩變化，從基本的白色、桃紅色或者明亮的鮮黃色甚至混色都有，是花卉市場中非常討喜的品種，不論是在捧花或桌花作品中，只要帶入一款陸蓮，便能讓作品充滿朝氣！陸蓮是喜愛在沼澤、濕地之間生活的花，因為氣溫下降，才能打破休眠期，開始甦醒。花莖於春季左右的時節開始抽出，像童話故事裡躲在溼地草叢中的精靈們，在幸福發生時，綻放豐富、充滿歡愉的色彩。

紫薊 Eryngium

花語　堅持、獨立、不變的愛

薊花是蘇格蘭的國花。花語來自於蘇格蘭戰爭，如同它的外表，充滿刺的花面與冷冽的色澤，象徵保護摯愛、堅強不屈的精神。時常讓人誤解的花刺其實是花瓣，因為花瓣如針幾乎看不出凋謝的差異，花形偏向小橢圓形，在年輕的花藝作品中常見，尤其在乾燥花的市場中也是寵兒，直接將鮮花倒著掛便會成為自然的乾燥花。不高調的紫色，搭配撞色的花朵就能有活潑感且會使整體視覺穩重。如想做出較為中性風格的插花，能以紫薊做為主花來架構，這是男孩子也會喜愛的花。

莢迷果　Viburnum

花語　軌跡與等候

莢迷果是非常稱職的配角，不同於葉子的樣貌，可以在花品中以迷你圓形的樣貌去點綴，讓整體看似輕鬆又能有綠葉襯托的效果。

與其它春花相比，莢迷的花開得稍晚，前一季樹葉落盡的枝條萌發出新芽後，迷莢才會陸續登場。莢迷開始落花時，留在枝條上的子房發育成嫩綠色的果實，以新生的面容來延續生命的軌跡，有紅色也有綠色的莢迷果經過整個夏天的蘊釀後，會再以鮮紅果實點綴深秋的風景。

54

白菊　Daisy

花語　不能告白的愛、深藏在心底的愛

Daisy 是由 day's eye 演變而來的，早春開花的白菊有著淺淺的清香。

原本在歐洲是被視為雜草的一款野生植物，因花草市場逐漸擴張以及香氛的材料取材，白菊逐漸成為清新代表。在法國市集也常見用牛皮紙包裝的一把把小白菊，是簡單且日常的花種，隨手就能擁有與欣賞。在使用撞色插花的作品中，若能帶上一些的白色的白菊能平衡作品顏色，更加耐看。

4

幸福的離別 Blessed goodbye

花材 香豌豆花、白色小蒼蘭、蕾絲花

韓式提蘭花

帶著幸福的離別，
期待再次相見。
期許被祝福的人，飛向更美麗的將來，
未來再次遇見時，更加美好迷人。

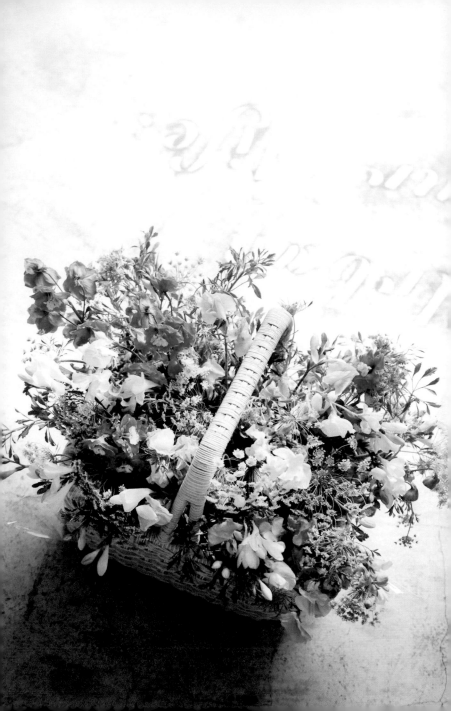

1. 從蕾絲花開始打底，呈現自然草叢的視覺，柔軟看似白綠煙火的花形與葉子都能全株運用。

2. 加入開花的白色素心蘭，提亮色彩，也能為之後的主花色彩預留恰當的空隙。

3. 主色花之一的大飛燕花，深藍色的形體較長。應大面積地重點坐落在盆中，避免散落感，才不會搶走主角香豌豆花的風采。

4. 最後使用主角香豌豆花，香豌豆的花片柔軟且帶著甜甜的香味，屬於脆弱的花材，需要細心落定。在插花時可以著重在作品中心，雖然在大竹籃中，依舊能明顯地呈現。

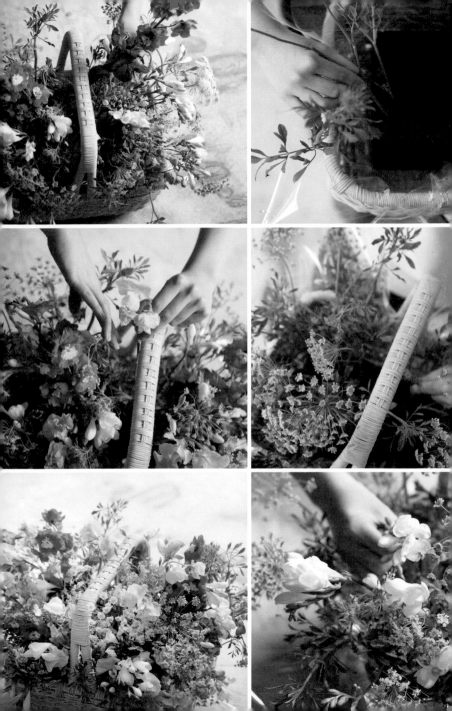

香豌豆花 Sweet Peas

花語　甜美的離別

香豌豆花有著柔軟的外表，像是蝴蝶翅膀的花瓣，自然舞動著。有著獨特的甜香味，十分受到歐洲人的喜愛，曾出現在英國封位戴冠儀式中，也很常用於男士的胸花。

屬於比較珍貴的花材，稍微嬌弱的外表，在插花時需溫柔地使用以防花瓣上會有不經意的折痕。波浪形的花材適合搭配在自然的器皿上，如竹籃。在高緯度國家經常會出現在身上當花飾、料理點綴或婚宴的花。因花語象徵託付了新的依靠走向下一段人生，如同婚禮的意義，找到了一輩子的依靠而產生的離別，屬於美麗的告別，因此花童會獻上香豌豆花給新人，讓彼此期待下一次更好的相見。

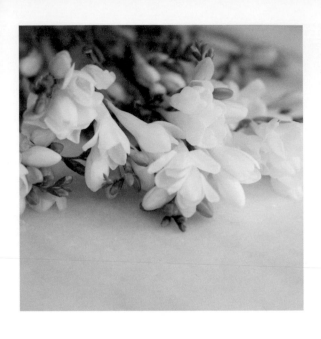

白色小蒼蘭 （香雪蘭） Freesia hybrida

花語　純潔

在山邊或鄉間小路很常見到小蒼蘭的身影，外形有些類似玉蘭花但卻更低調嬌小。。像是不食人間煙火的花朵。有著非常獨特的香氛，接近時才聞得到。花苞有點垂墜感，但卻十分挺拔，花莖也很筆直俐落。是新手插花時很推薦的花材，不論是捧花或桌花都很好掌握的花形，也能做出自然的短線條。花語代表以結婚為前提的戀愛純潔之心，是常用來表達真心的花材之一。

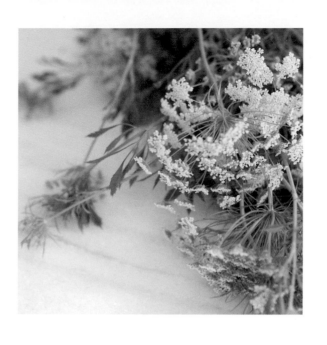

蕾絲花（白緞帶花）Queen Anne's Lac

花語　純潔

花面長相如煙火放射的蕾絲花，名字夢幻。數百朵小白花聚生枝頂，像是一把縷空的小白傘。蕾絲花輕盈纖細，切花的壽命較一般花朵長，一把蕾絲花中不只白色的花也有綠色的花，葉子形狀也很適合做為插花破綻的搶救素材。就實際面來說，蕾絲花的每一部分都能被完整地發揮，分成多種用途來插花，因此運用在大面積的花藝作品時，是很適合選用的基礎花材且不易失敗。

潘朵拉的希望 Pandora's Box

長盤淺花

花材 鳶尾花、紫羅蘭、斑春蘭葉

最完美的禮物，
the gift of all.
抱著希望的等待。

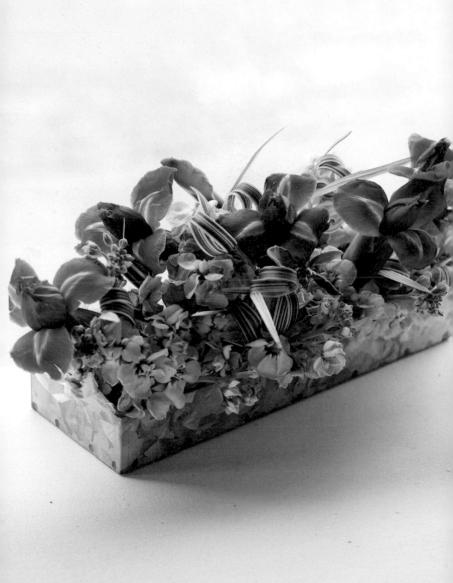

1. 輕柔地將斑春蘭葉捲曲，順著拇指環繞兩圈後，以隱形膠帶固定後方，製作出漂亮的圈形造型，備用。

2. 修剪鳶尾花的花莖，並預留不同的長度，較為自然。在器皿中找尋主角的位置，呈現如同畫作般的主視覺，接著將粉色紫羅蘭大面積地鋪陳在較低的位置。

3. 粉色紫羅蘭可以流線的走勢去配置，有高有低有深有淺地，讓粉色襯托著紫色主角花的神祕，像是作品的故事一樣，關在潘朵拉盒子裡的種種，都迫不及待地向外面的世界探出頭。

4. 最後加入先前製作好的捲曲造型葉子，在空隙處，以葉子做動態的視覺效果。

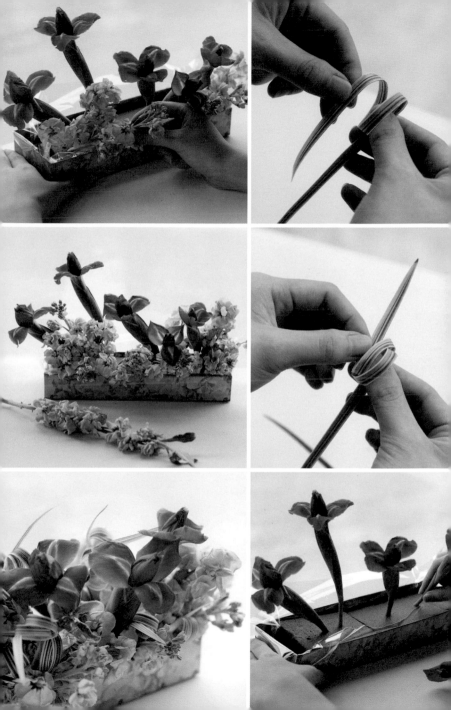

鳶尾花（艾麗斯）Iris

鳶尾花是法國的國花，藍紫色，花形似翩翩起舞的蝴蝶，花蕊有著奇特的混色，花瓣基礎為六片組合而成，十分挺拔落落大方的外形，是充滿傲氣與自信的花朵。花期很長，花莖被很多層的葉脈包覆著，吸水力很好，也很富插花表現力。

使用這樣的花材可以搭配較有個性的器皿，產生不同於一般柔美花卉的風格。最初，這個名字是掌管戀愛的神伊莉絲的名字，她是「彩虹」女神，因戀愛而美麗絢爛，像彩虹一樣迷人。至今，希臘人常在墓地種植此花，希望離世後的靈魂能被帶回天國，幸福地結束人生，也是花語「愛的使者」的由來。

在法國，鳶尾是光明和自由的象徵。

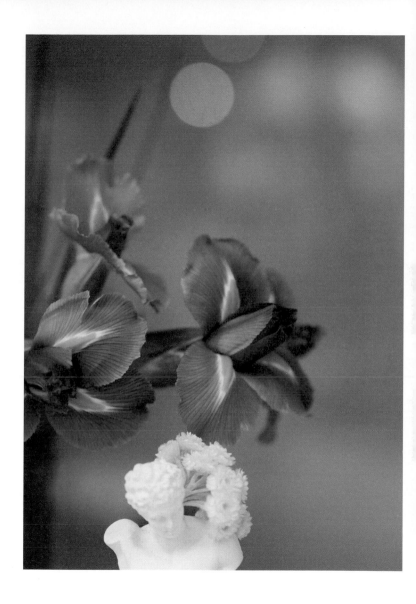

花語　害羞、低調、謙虛

紫羅蘭外形細膩，小花密集呈柱形，粉紅色與白色是最常見的品種，花瓣細小柔軟，可以營造小型花海，很適合與線條清楚俐落的花品搭配，擦撞出新鮮的視覺感。Shrinking violet，字面意思是「縮小的紫羅蘭」，實際上是指「害羞靦腆的人」。這句話源自英國，英國人認為紫羅蘭是低調的花，生長在接近地面的地方，隱身在樹葉灌木之中，給人謙虛溫和之感。

斑春蘭葉 Ophiopogon Japonicus

花語 專一、專注

斑春蘭葉細長精緻，葉面有雙色紋路的特色，柔軟的葉脈是少數可以捲曲做為造型的葉材。雖屬於配角，卻能有獨當一面的條件，在與花共舞時也能盡情地表達自己的優雅存在，是很多作品畫面營造時的重要角色。

荏子島的初戀 First Love 임자도 Island

基礎花束

花材　海島鬱金香

穿越 908 英哩，
只為遇見出生於海島的王子，
每年春天從大光海邊展開了花海，
初戀的粉色鬱金香填滿了整座島嶼。

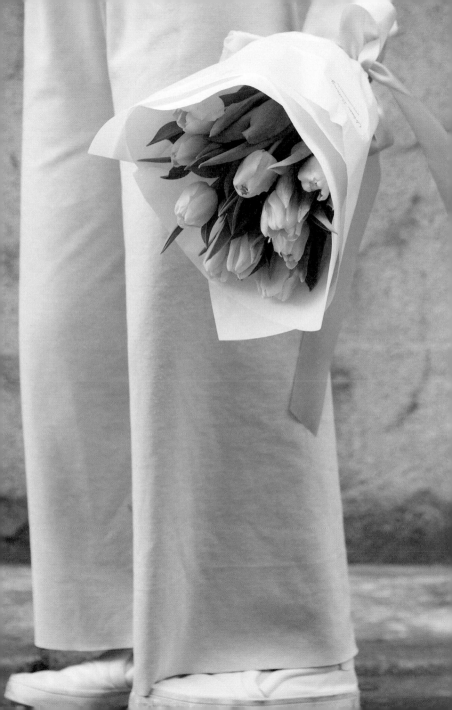

3	1
3	2
3	2

1. 準備單一色新鮮鬱金香、白色與淺灰的柔軟包裝紙，以及銀白色的緞帶。

2. 練習讓鬱金香輕躺並整齊地固定在虎口，再一支支地以螺旋順時針方向堆疊。

3. 鬱金香花莖充滿水份且柔軟脆弱，因此避免使用鐵絲固定，選用緞帶準確地於其花梗處整齊束起。固定後修剪花莖，統一長度。

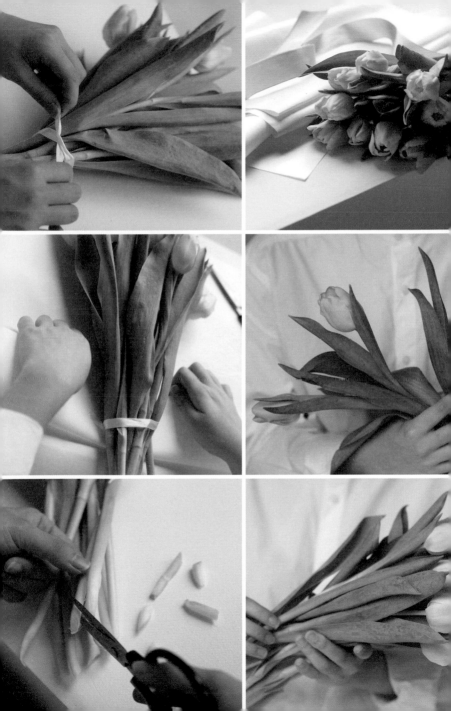

4	4
5	4
5	4

4. 將花束躺平於紙張上，最高點對齊紙張，紙張左右兩邊角度約30度互相包起，貼上膠帶固定。重複同樣方式2～3次，建議選用些微色差，但同色系紙張，能有突顯主角且有清新的視覺。

5. 紙張包裝完畢後，準確地握起束緞帶的交界固定處，並伸手將紙張內的空間撐開舒適的空隙，讓花與包裝紙之間產生適當的空間，呈現蓬鬆感。

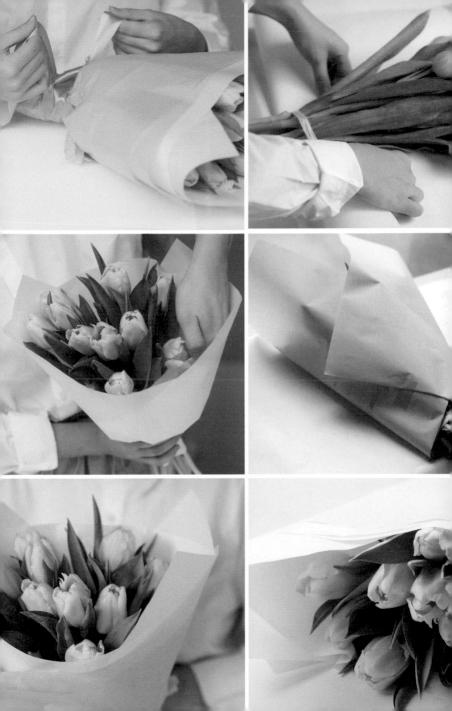

海島鬱金香　Tulip

鬱金香是形狀特殊的花朵，各種不同的橢圓形都可以在不同品種中看見。花苞是包覆狀，即便綻放姿態也很矜持。幾何形狀的花形，常在許多極簡的設計場合或風格品牌出現，是歷久不衰的花卉設計首選花材。鬱金香獨當一面是最棒的視覺，因為花莖柔軟且有美麗大方的尖長形葉子，從頭到尾皆具有被欣賞的角度，因此在創作時，通常會以最純粹的方式去呈現作品，而不需附加其它的妝點。不同產區的鬱金香會有高矮之分，如想要花莖硬挺且延緩綻放與凋謝的時間，可於花莖的脖子中心以針刺穿一回，再放置回乾淨水中，花期會因此稍長些。每當春季到來，鬱金香的美就會從大地迸發出來，告訴世人，春天已經來了，心也準備甦醒了！

海、夕陽、星星 Sea．Sunset．Stars

造型盆花

花材 大葉尤加利、著莪花、金杖菊、迷你圓葉桉

水邊的星空下找尋歸屬。

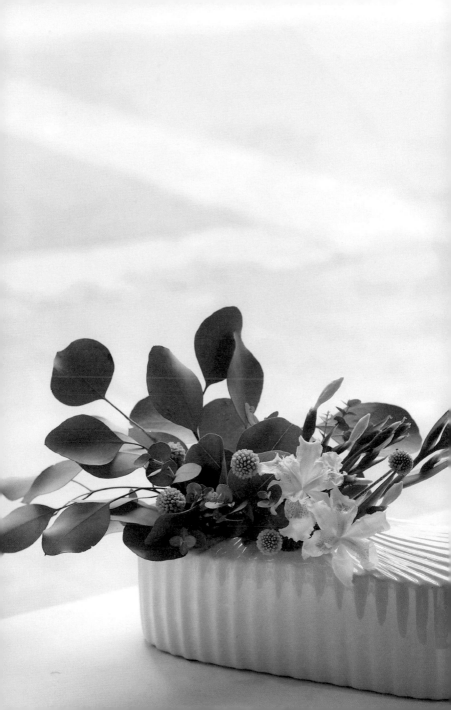

1. 使用大葉尤加利做為基底，像是海浪一樣，不濃烈的灰綠，將能襯托出主花像星星般的色彩。

2. 加上第二種葉材，同樣是尤加利但是稍微不同的品種，如較小型的迷你圓葉桉，也能呈現淺淺的層次。

3. 以少量的圓形金杖菊做為星星的角色，可愛地錯落在綠色海浪中。加上著莪花，向上的花面像是仰望的姿態，站在前方的位置，不高調卻是主角。

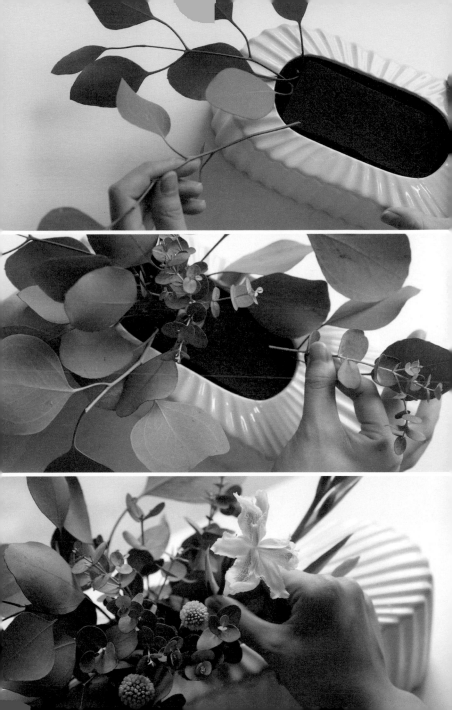

著莪花（蝴蝶花） Fringed Iris

花語 誠實、柔軟、拔苦之心

「莪」字原意為水邊柔軟的白色小花草，倚靠著水單純地長大、花開、花謝。是台灣很常見的水邊植物。花開得很快但花期不長，十分柔軟像羽毛的花瓣邊緣是很具特色的，拿到燈光下看時會發現花瓣是會透光的絲綢質感。白到偏螢光的色系，花中心蔓延黃色的點點花紋，是很奇特的花樣。不開花時是小型的白色花苞，綠色花莖十分硬挺筆直，也很適合簡單地一把落在玻璃瓶內。一枝著莪花通常會有數個花苞頭，會陸續開又謝，不會一次綻放，是步調比較慢的花。因為水是沒有距離沒有界限的，總自然地找到出路，綿延生長。這樣的花能去到很遠的地方，融入大自然的每一寸，在龐大的懷抱裡呼吸。

金杖菊（金球花、金槌花）Billy Button

花語 希望、永遠的幸福

個性活潑的金杖菊，像春日裡高調的花精，到處敲醒沉睡的人們與大自然萬物。有著圓滾小巧的可愛外表，蓮座基生的花蕊，花莖直立且少有分支，幾乎不會發現花開花謝的差別，因此備受插花市場的喜愛。就像是沒有花期的永生花一樣，在插花中擔任著畫龍點睛的角色，幾何圖形的外表，也明確地讓插花者更能掌握花本身的走向與搭配，是入門插花或新娘捧花、婚宴胸花很常使用的配角。

未來 미래 Hereafter

在生命的城堡裡，沒有矛盾的幻想。

鮮花髮飾

花材　大理花、松蟲草

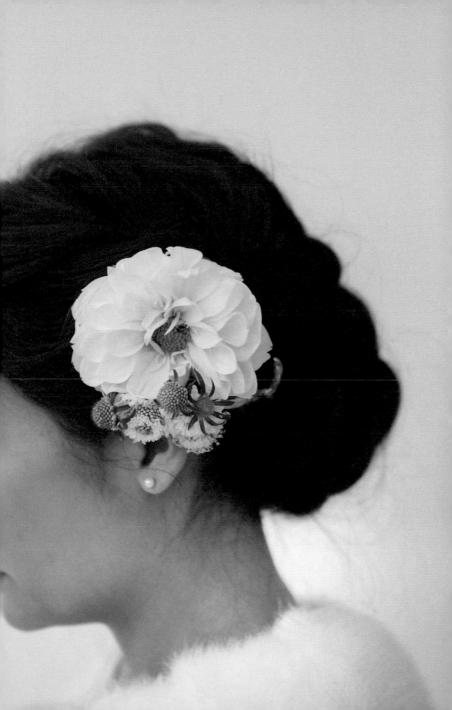

3	1
3	2
4	2

1. 準備好基底髮夾、保水魔術膠帶、鐵絲、花材。

2. 將鐵絲頭彎曲，另一端修剪成斜口，利用尖銳的一端向下穿過松蟲草的花蕊，製作堅固且好調整方向的鐵絲花莖。

3. 使用魔術膠帶順著鐵絲纏繞，整理好人造的鐵絲枝幹，再將大理花與松蟲草做自然的堆疊。

4. 確認位置後，纏繞上魔術膠帶並固定在髮夾上，即完成。

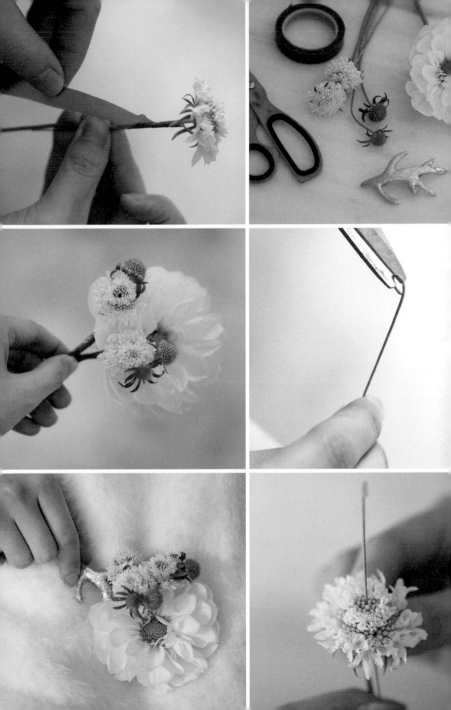

大理花 Dahlia

花語 移情別戀

大理花的花莖筆直，花蕊像是塑膠的觸感，卻有非常柔軟的密集層次花瓣。在歐洲曾是貴族的用花，拿破崙也曾為此花瘋狂，獻給其愛人代表至高無上的愛意。

大理花在冬春交際時開得最美，而台灣溫度較高的夏季則是休眠期，花型屬於大型的圓形，很整齊的花面適合製作整齊畫面的水平花藝或者平面的花飾品，如新娘髮飾，一朵即可充分表現出花朵簡單迷人的樣貌。

松蟲草 Scabiosa

花語 不可思議的事件、一見鍾情

因花開在松蟲鳴叫時而獲得其名。

松蟲草的花瓣總是長得密不可分，花形類似球狀，可愛又好運用。

同一株松蟲草會有基本大花朵以及數棵綠色花苞，通常綠色花苞不會綻放，但卻是非常珍貴的襯角，因為花期會比大花朵更久，在花品中如能穿插在作品上，則會帶出非常自然的線條與活潑的動態感，是能被使用得非常完整的花。

95

江邊的煙火 Summer Sparkling

立體圓形盆花

花材 牡丹菊、乒乓菊、魚尾蕨

讓我們緊繫相連的，
竟是曾經說好一起去江邊看煙火的約定。

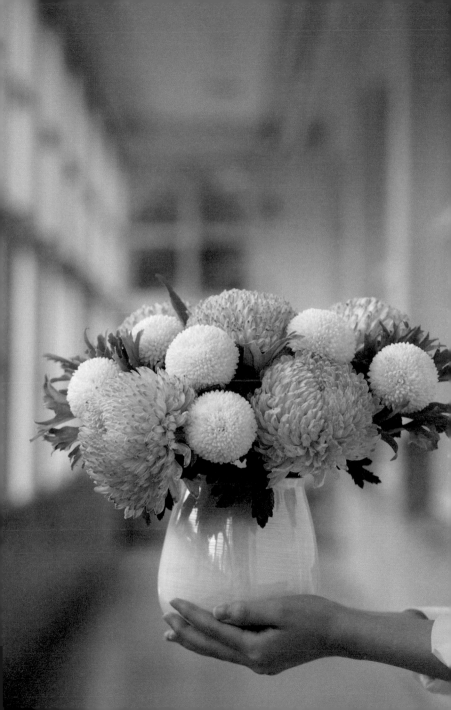

1. 準備大小不同的圓形款式的花材，修剪花梗與葉子，另準備具有波浪外形的葉材。

2. 將魚尾蕨鋪陳在圓形的杯口邊緣，像是綻放煙火的外層。

3. 開始落定主要花材大圓形牡丹菊，數量以單數為主，並定出三角形的三點視覺。

4. 配角花小圓形乒乓菊是協助平衡整體的重要角色，在粉色交界的周圍空隙插上白色乒乓菊，營造出簡單完整的煙火樣貌與飽滿的花面。

5. 插花完畢後調整整體圓形的視覺，讓魚尾蕨的波浪穿插在大圓與小圓之中。

100

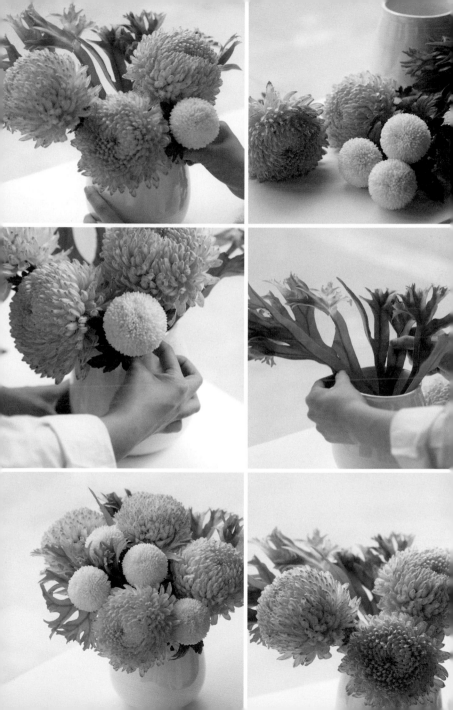

牡丹菊 Mums

牡丹菊的外形完整表現了「圓滿、幸福」。少有鮮花是這樣的大圓形尺寸，幾乎與手掌相當，花期持久度是所有花材裡數一數二的，因為花瓣細長因此較不容易凋謝，花瓣的色彩暈染也具有獨特的美。常有花農會將其染出各式各樣的流行色彩，也是花卉市場中常能看見奇異色系的品種。牡丹菊與其它一般菊花的差別在於它的形體與牡丹花十分相似，因而獲得其名。牡丹菊是非常清楚的幾何圖形，因此插花時只要找尋形狀也很簡約的配角，便能展現出大器之美。

花語 為你祈禱幸福、守護

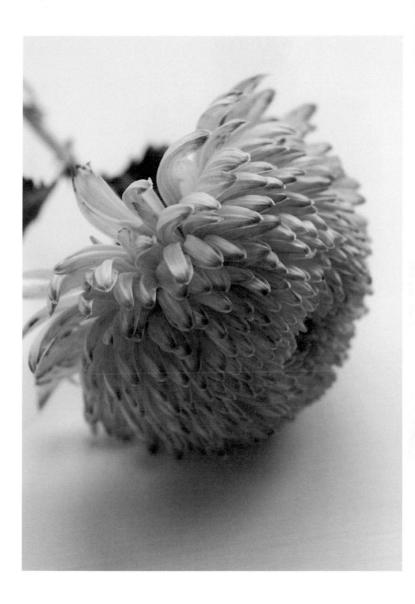

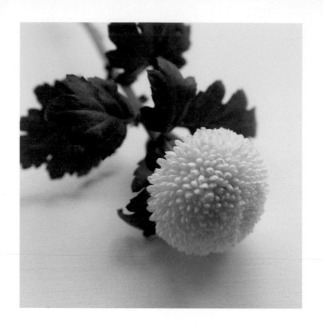

花語　團圓、相聚、長久

像乒乓球一樣的大小，而擁有這樣的特殊名稱，俏麗可愛，在一年最成熟的夏季時節開花，象徵著生命的完美，一年四季幾乎都可以看見它的蹤影。近年在婚禮場合反而不避諱使用的菊科類型花材，因為討喜的球狀，也賦予了乒乓菊新的解釋，代表著青春與圓滿。尤其夏季是許多花朵的休眠期，但乒乓菊依舊能是插花的常態角色，展現非常喜氣的風格。

魚尾蕨 (魚尾山蘇) Fishtail Fern

花語 為你祈禱幸福、守護

山蘇原是高山原住民的主食之一，外形不同於一般的山蘇葉。葉尖端急縮綴化的效果有如金魚尾巴的形狀，因葉形奇特，觀賞價值較高，所以栽培較多。因為尺寸屬於中長形的葉材，適合與大面積但簡約的花朵一起組合為作品，也能快速地製造出波浪動態的效果。

105

七月十八日 Love in a Fallen City

迷你杯花

是鎂光燈的記憶，是海島上的記憶，
是笑出眼淚的記憶，是傾城之戀。

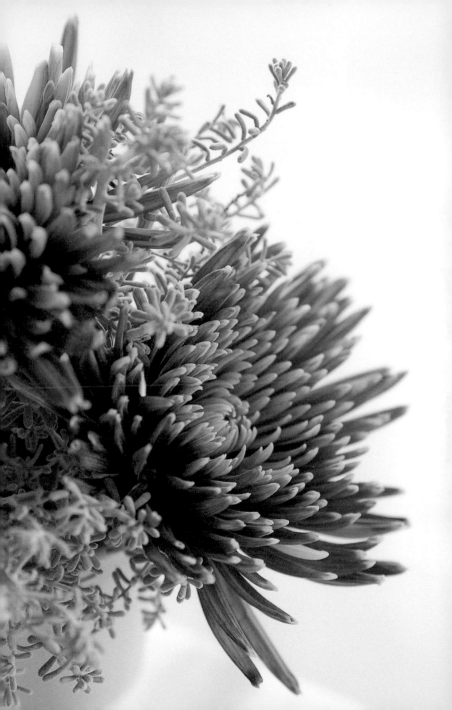

3	1
3	2
4	2

1. 選擇少見的同色系（低彩度、冷色調）的花材與窯燒器皿，獨特染色的麵線菊及銀色鶴頂。

2. 將海綿切成適合放入器皿的大小，並高於器皿最高水平點約2公分，能插花的適當尺寸。接著將繽紛藍色的大型主花麵線菊以高低方式定點。

3. 在高低不同的麵線菊之間落定銀灰色的配角鶴頂，再慢慢散發出杯緣之外，不拘束於器皿的線條範圍。

4. 完成不對稱的自由型桌花，做出流暢的視覺感，難得的奇特色彩搭配上彩度低的鶴頂，像是閃爍的夜空又像是下雪的銀河宇宙。

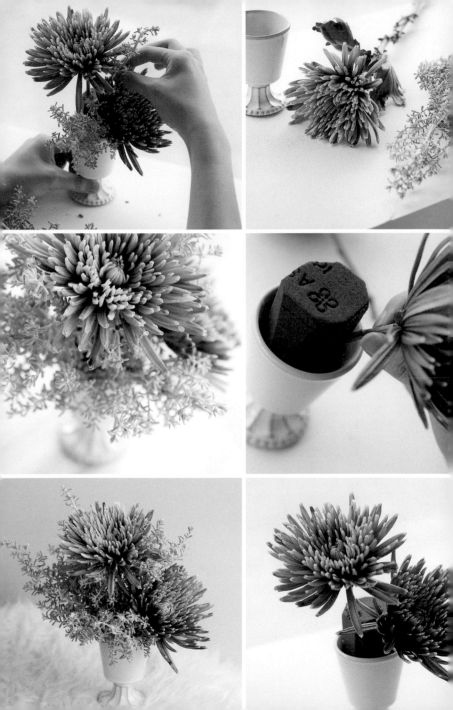

花語　等待、不只是路過

麵線菊的特色在於花瓣形狀，以線條管狀的方式綻放。莖多直立，常分枝，一株之中有時會發現側芽花苞。花序呈輻射半球狀，不同顏色有不同品系的名稱，花色繁多，盛開時花形像煙火一般。

花市有各種染色的成品，因此在婚喪喜慶或有特殊主題的場合，也會看見它的蹤影。枝幹質硬，初學者可用此花練習以明確的角度插入海綿，也能了解花莖切口的變化，是很好的入門教材花。

110

鶴頂 Pearl Bluebush

莧科樟味藜屬，特色在於莖葉為特別的銀灰色，略帶絨毛觸感，外形與色澤都不同於一般的鮮花。

在實際插花運用上，能夠做出冰冷的或奇幻的風格，在海綿插法是很好掌握的莖，長形的身形能做多段處理，不論小型或大型花藝皆能表現。若瓶插的話，水不能太多，要避免葉部浸在水中，以防瓶內水滋生細菌而發臭，同時也會影響植物本身的壽命。

花語 幸福的意義

111

3

馨香中的祈禱 Pray In Fragrance

水盤燭光花

花材　西洋杜鵑、千日紅

不期待轟轟烈烈的幸福，

因為它多半都是悄悄襲面而來。

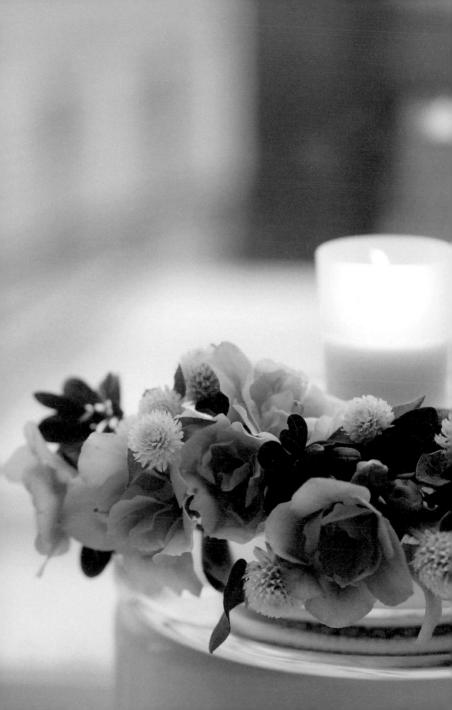

1. 準備魔術膠帶和鐵絲，從花盆中剪下數朵西洋杜鵑，以及單純的台灣圓仔花「千日紅」。

2. 將粉色杜鵑及白色圓仔花一組一組地纏繞在鐵絲上，如桂冠的生長方向，往左右兩邊平均錯落花材。

3. 重複同樣的動作，完成一整圈的花圈。

4. 將花圈放入圓形淺盤中並加入清水，點上中心的蠟燭。

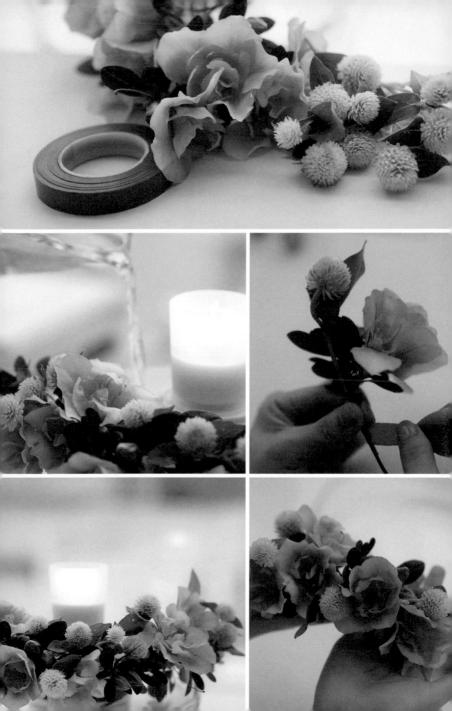

西洋杜鵑 Belgian Azalea or Indian Azalea

花語 愛的歡喜

開在春季那樣爛漫的杜鵑，卻代表著「節制」，一收一放只在自己的花季中綻放。西洋杜鵑喜愛濕潤的狀態，因根系呈纖維狀，對水份很敏感，沒有確切吸水順暢時葉子會萎蔫下垂，葉會快速脫落捲曲。花朵本身株形矮壯，花形、花色變化大，色彩豐富，花瓣多重堆疊的視覺十分柔順。因為花瓣的觸感較為柔軟嬌弱，在剪花時要小心避免折痕出現。西洋杜鵑的切花較為少見，建議可以養植杜鵑盆花，待開花時切下來製作花藝作品，是另一種對插花取材的體驗。

116

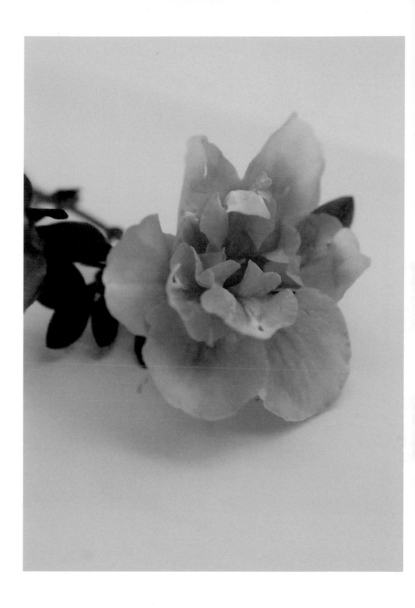

千日紅（圓仔花）Globe Amaranth

花語　永恆的愛、不朽的戀情

在台灣的民間節慶中，圓仔花是很重要的傳統角色，尤其是過去婚宴中的重點花材。花名中因有千日「紅」和「圓」仔花等象徵著吉祥、美滿的意義，因此人們更能感受到花所帶來的祝福。在鄉間小路邊也很常見到它的蹤影，有著各種不同的色彩，小橢圓的固定外形，讓它在現在的年輕市場中非常受歡迎，花是由數十朵小花甚至上百朵組成的圓球狀花穗，小花無花瓣，因此沒有凋謝的視覺，現在很常被拿來延伸做為乾燥花材。

而在台灣過去傳統儀式裡，婚嫁當天，要由男方準備一個用圓仔花和扁柏枝葉裝飾的花盤，隨迎娶隊伍和禮物送到女方家中，祭拜祖先後，再迎接新娘回家。

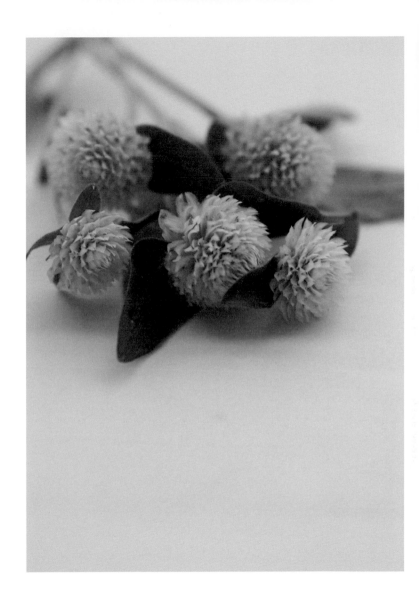

梔子花的山坡 Awaited Time

水盤基本擺花

花材 梔子花

「如果能在開滿了梔子花的山坡上，
與你相遇，如果能
深深地愛過一次再別離，
那麼，再長久的一生，
不也就只是，就只是
回首時那短短的一瞬。」

—— 席慕蓉 《盼望》

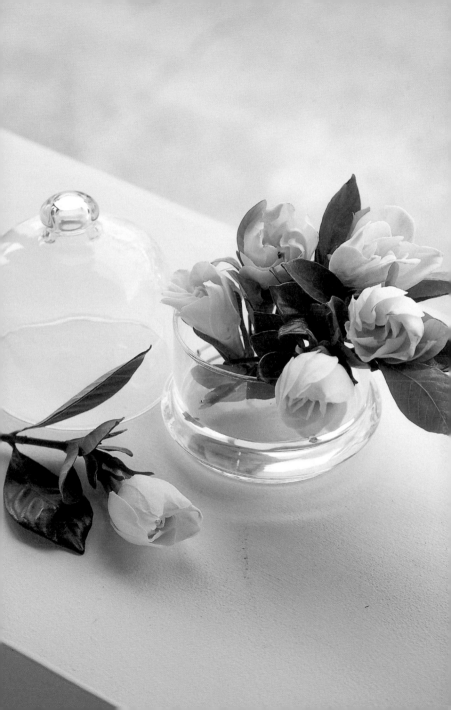

1. 香氣四溢的梔子花，花期十分短暫，從剪下到凋謝時間大約只有一日至兩日左右。因此不會做太複雜的裝飾與插花動作。好好整理出乾淨的花貌，製作簡單清爽的花品。

2. 準備小型透明有些高度的水盤，將梔子花一朵朵地螺旋擺進水盤中。看似簡易的視覺，也別忘了調整每朵花倚靠著的高低落差與花面。

3. 調整完花朵們的樣貌後，別忘了在水盤放入三分之一的水量，不多不少，讓花莖能好好吸水維持生命。

4. 梔子花屬於低調高雅的花，螺旋的花苞與難以忽視的清香，如此原生的美麗，是花裡難得一見的。

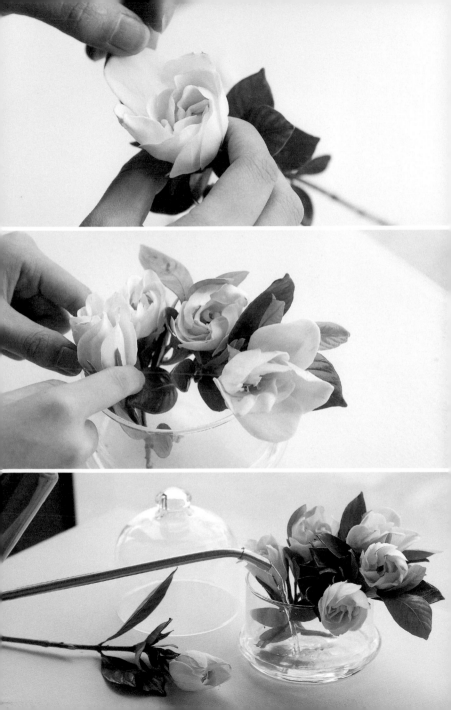

梔子花 Cape Jasmine

花語 堅強、永恆的約定、一生的守候彼此的愛

從春天到初夏都可以看到白色梔子花，它不喜接近群眾，只在黑夜裡芳香。

從冬季開始孕育花苞，直到接近春夏才會綻放，含苞期愈長，清芬愈久遠；梔子樹的葉，也能經年在風霜雪雨中翠綠不凋。看似不經意的綻放，是經歷了長久的努力與堅持。這樣的生長習性符合花語，不僅是愛的寄予，平淡、溫馨、脫俗的外表下，蘊含的是堅韌、醇厚的生命本質。

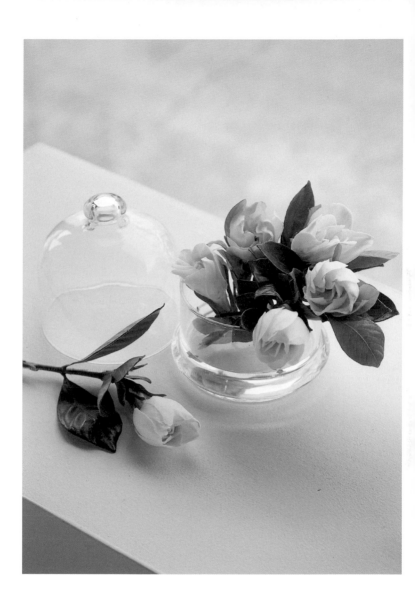

暫時的道別 Now Apart, But Together Soon

花材 初雪草、水仙百合、深山櫻　　圓形盤花

為了守護而暫時告別，
同時也期待再次重逢。

1.
清澈的鮮黃色水仙百合是安詳的色彩，搭配的配角則建議選擇青翠的綠，不沈重卻莊重。

2.
從淺盆的邊緣開始，將初雪草以45度插入海綿，做為翠綠的波浪裙襬，完成一圈後，穿插著顏色深綠一些的深山櫻。逐漸往上延伸綠色區塊，每一個插入點的空隙間距建議約2公分左右，預留位置給主要的黃色水仙百合。

3.
深山櫻往頂端包覆，讓整體接近半圓形的蛋糕狀，此時便能在綠草叢裡加入重點黃色的水仙百合。

4.
檢查是否有海綿空洞處，確認半圓形蛋糕狀燭光桌花的完整度。
也別忘了點上溫暖的蠟燭，許下心裡的願望。

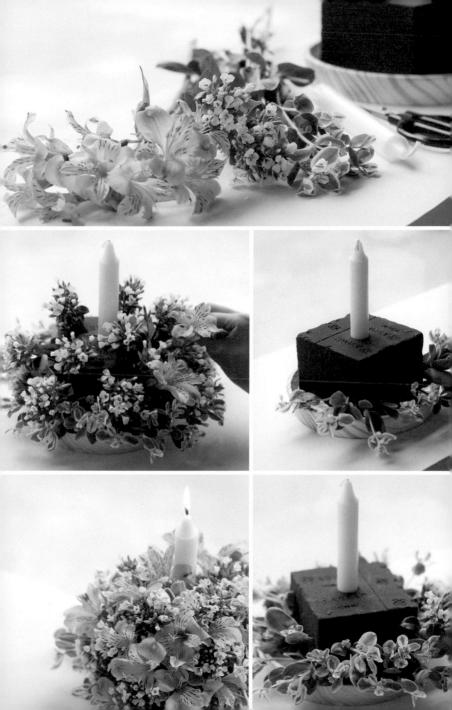

水仙百合 Peruvian Lily

水仙百合其實既不是百合，也非水仙，因花形花色與杜鵑相似，而枝條與葉子形狀像百合，而擁有其名。是台灣花卉市場中常見的切花，花心內有斑點紋路與漸層，常見的有黃褐色與粉白色。花瓣上的斑紋是觀賞重點，使花朵的特色更突顯。花期集中在5月到8月間，品種不多，因為花形特殊、所以時常使用在活動場合的插花上，花莖十分細長，花托柔軟，類似小型百合，有明確的花面與花向。黃褐色的品種是少見的花朵色系，在特別的告別式場合也會是常用的花色，如果有這樣的花藝需求時，水仙百合會是非常適合選用的花材，只要搭配乾淨的白與綠色來組合，便能呈現出莊重典雅。

花語　自省的愛

深山櫻 Japanese Dianthus

深山櫻並非櫻花品種，有另外一個很日式的別名叫做「撫子」。名字的來由是因為花形在乍看之下與櫻花相似，通常以白色與粉色為主。深山櫻是很耐夏天、不嬌弱的花材，是清新的小品，一般在簡單的玻璃瓶或玻璃杯內，直接以瓶水插花方式投入一束一束的小型深山櫻，即能成為不錯的日常花藝點綴。它是石竹科的一員，與綠石竹雷同，葉子油亮且濃綠，花瓣邊緣有著特別的鋸齒狀，花瓣不薄，花面直立向上，代表著夏天個性的清新花材，在插花角色裡也能擔當類似滿天星的散狀點綴用途，提高花藝作品的明亮度。

花語 大膽、女性美

132

6

羽翼下的風 Wind Beneath My Wings

波浪球形簡易捧花

花材　粉乒乓、硬瓣雙色繡球

風雨來時也能交頸的心。

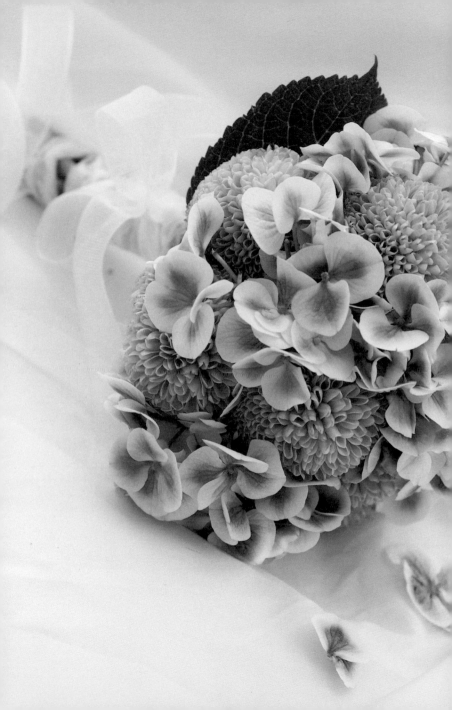

1.

抓創意的圓形捧花之前，先練習手感吧！可以挑選圓形花材較好上手。將花球體一隻一隻以螺旋式的順時針方向增加，從中心開始散發，增加花朵時，也要顧及到整齊的圓面，做出圓滾滾的花面。

2.

在圓球抓花的練習之後，試試變化型的圓捧花。選擇與粉色球搭配的第二款主花硬花瓣的進口變色繡球，在這樣的作品中，兩種花形完全不同，視覺尺寸也相當，因此兩種花材都會是主角。首先將粉色圓形的乒乓菊穿越單顆大繡球的花瓣縫隙中，重複這樣的動作，讓粉色的圓球平均分散在粉紫的繡球花瓣之間。由於進口繡球的硬花瓣擁有似蝴蝶翅膀般的動態，可利用此特點，在抓花時營造出線條自然繚繞的樣貌。

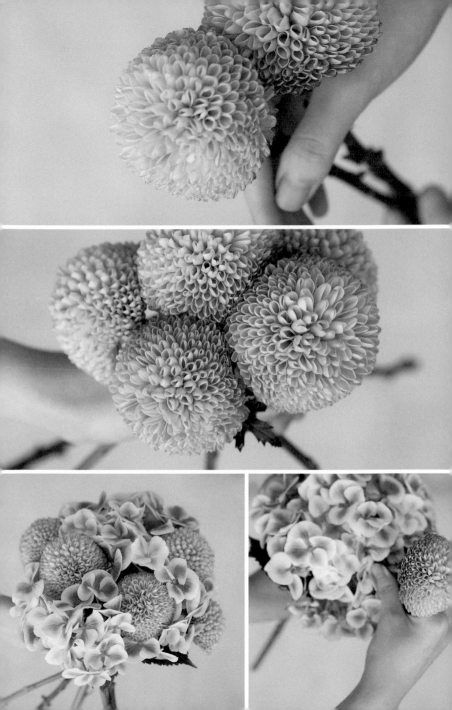

3.
捧花除了花面呈現之外，抓花的固定點也是重點。手的虎口集中所有的花梗之後，使用軟鐵絲來做集中固定，固定之後修剪花莖至統一長度。

4.
線條柔軟的繡球配上球形的乒乓菊時，會有很新穎的火花，屬於創意花藝的發揮，觀察花形的特性來做搭配，也是很寶貴的嘗試與練習。

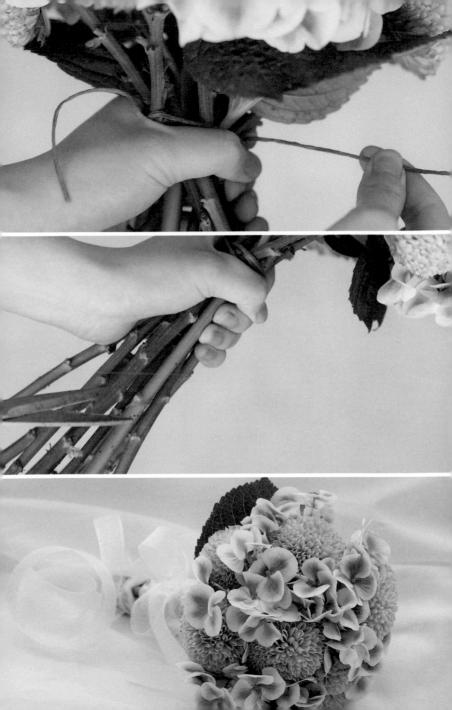

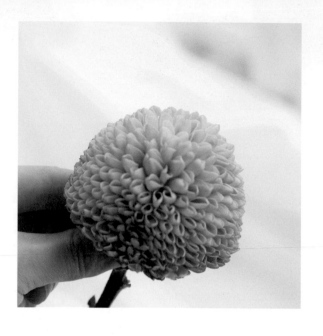

夏

粉乒乓 Primrose

花語 可愛、圓滿

粉色乒乓是珍貴的乒乓菊顏色款，半球體的外形讓它成為了新主流花卉市場中甜美的角色。因為顏色跳脫了菊花給人的既定形象，在婚禮或情人節都是很受歡迎的選擇。花瓣密度很高，也較不容易凋謝，吸水後顏色會更淡雅，保鮮期也長。在初學者抓捧花或者花束時，是很好的練習材料，因為清楚的花莖與花面，會讓使用者明白作品是否有掌握到對稱與平衡。

140

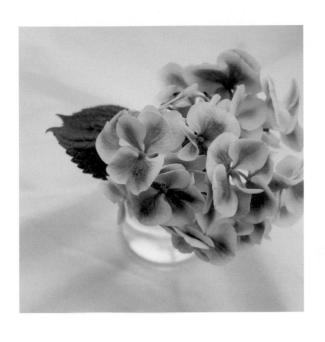

硬瓣雙色繡球　AJISAI

花語　獨立、知性

相較於陽明山的粉色繡球，硬瓣雙色繡球的花瓣顯得大片且動態感十足。這樣的繡球款式花期較長，花瓣上有著氣孔，吸水速度也更快，給水時可以整顆浸水五分鐘，再拿起，較不容易凋謝或軟化。雙色的混色很少見，如能將花形與色彩考慮進去，在選擇插花的花材時，便能藉此天然的花樣色彩創造很不同於市面一般的插花風格。

母親的搖籃 The Cradle

矮型玻璃瓶簡易投入花

花材　斑春蘭葉、睡蓮、曼谷火焰蘭

山林沼澤中的蓮花池，
映著照耀夜晚的月光。

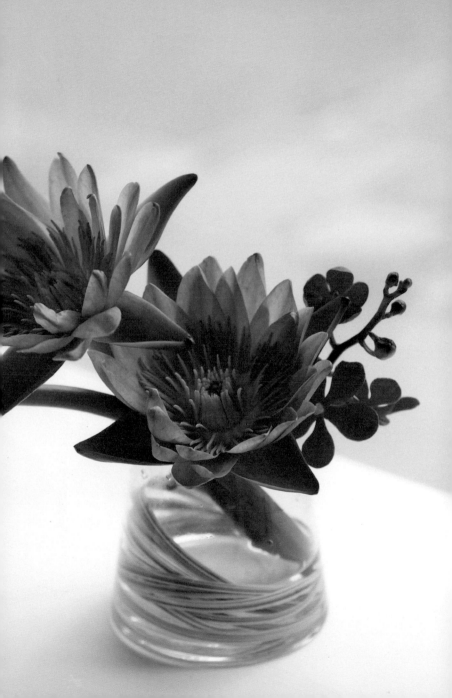

3	1
3	1
4	2

1. 準備同色系的主要花材與配角。另外，用柔軟的斑春蘭葉子，製作成環狀放在透明的盆內，也是視覺巧思。

2. 將捲好的斑春蘭葉放入瓶內，輕輕鬆開手指，斑春蘭葉便能自然環繞服貼於瓶內。

3. 放入主花睡蓮，左右高低交錯，由於睡蓮的體積較大需要注意花面以及錯開的距離，同時也不忘將花苞帶入畫面中，增加流暢的溫柔線條。

4. 最後加上配角花材曼谷火焰蘭，同是紅色但較深，帶有圓形花苞可以一點一點地冒出在大片的睡蓮之間。

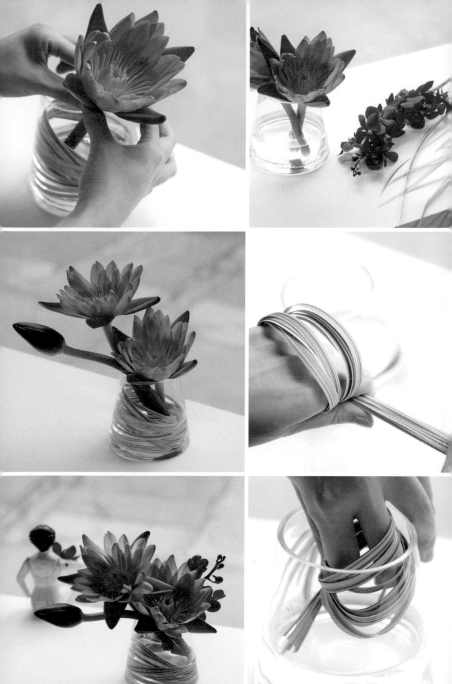

睡蓮 Water Lily

花語 純潔、迎接朝氣、拋去暮氣

睡蓮有著「山林沼澤中的女神」的神聖稱號，大方沈穩的個性，綻放時擁有豔麗的色彩，靠近可聞到非常淡雅的特殊清香。白天開放而晚上閉合，因而得名睡蓮，又被譽「花中睡美人」。其實，睡蓮並非真正「入睡」，而是對光反應特別敏感。當光照射到閉合的睡蓮時，外邊受光的部分生長速度變慢，而內層沒有照射到的部分，花瓣便會加速綻放。睡蓮的花莖類似蓮藕一般，從切面看有空心的洞孔，是十分有趣的樣貌。花心是條狀的金黃色，而不同顏色的展現則是在外圍的長型花瓣，睡蓮的花莖並不細但卻很硬挺，色彩偏褐色且充滿水份，有時會出現自然的彎曲線條，在透明花器中直接呈現瓶水插花時，也能連帶花莖一起欣賞。

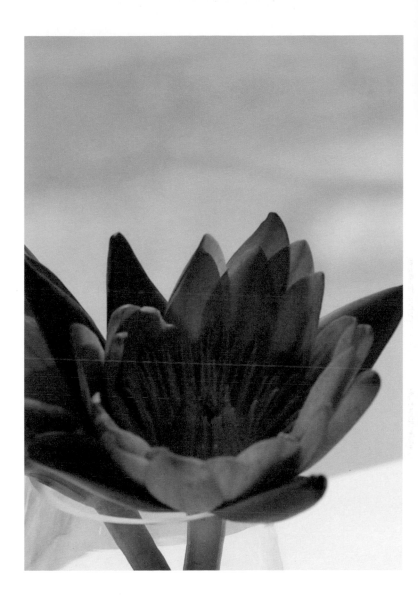

曼谷火焰蘭 Ren. Bangkok Flame

產於熱帶國家，因此花梗與花期都十分的長，是不容易凋謝的蘭花品種。花莖長法與一般蘭花不同，類似木質的褐色，像是細樹枝，因此也有別稱叫做「珊瑚蘭」。在花苞開花處也十分厚實挺拔，花朵呈現五瓣的花面，細看花瓣表面有淺淺的深色紋路。屬於花樣較偏散狀的小朵型花材，適合在形體簡單且同色系的大花旁邊做些微的點綴，因為偏深紅，能做形狀變化之外也不會搶走主角色彩，或者以單株投入小水盆瓶插也能表現純粹的蘭花之美。

花語 渴望



追風女孩 Wind Runner

圓形瓷碗插花

花材　尤加利葉、追風草、星辰、綠石竹

勇敢無法用魔法取得。

有了勇氣，才有資格為信念而戰，

也才能看到初心。

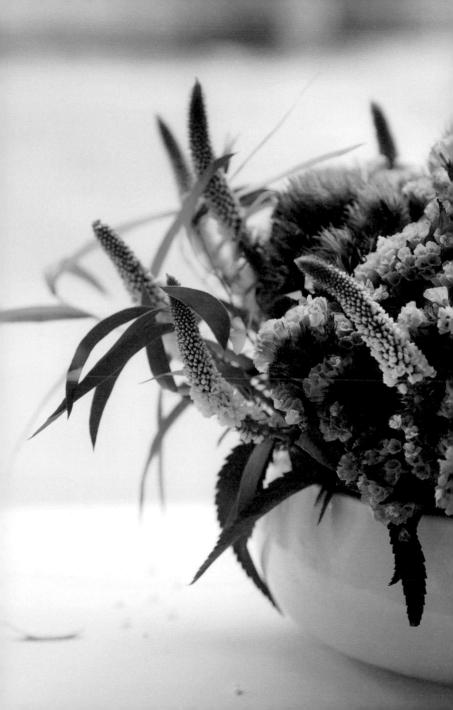

1.

大圓盆的外形可用不同條狀的葉子來做出突破，使用柔軟的尤加利做出柔順的單邊視覺。接著加上奇特外形的花材追風草，有著像是雪地裡出現的漸層色彩，低調又醒目地做出最有趣的焦點。

2.

使用毛茸茸的綠石竹做為綠色層次的第三層，一球球的圓體有著柔軟的毛邊像是自然的草皮一般。錯落在全盆的面積，為此作品製造出草浪的視覺，最後在草叢中的縫隙加上紫色的星辰。

3.

全體花材都插上之後，檢查與調整追風草的條狀彎曲視覺，避免過於整齊或過於凌亂，儘量讓草的方向一致。

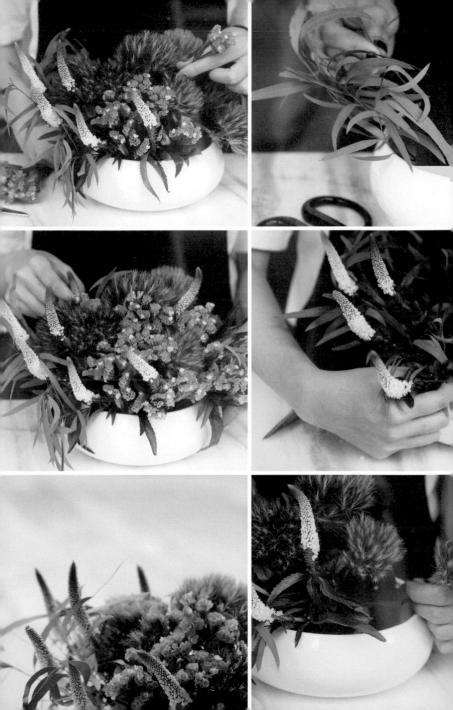

星辰 Statice

花語 不變的心

星辰花總是充滿精神地綻放著，不需要太多的水份，不需要太多的照料，依舊能可愛筆挺地站立在那，細碎的花形，並沒有失去亮采，依舊很討喜。細看花萼呈杯狀，中央生有具五枚花瓣的白色小花，花瓣上面的許多小白點其實才是星辰真正的「花」，色彩繽紛的部分其實是萼片。當花謝後，繽紛的花萼在乾燥的情況下顏色仍可維持多年，甚至更久的時間都不會退色，因此成為了年輕市場的花材寵兒。

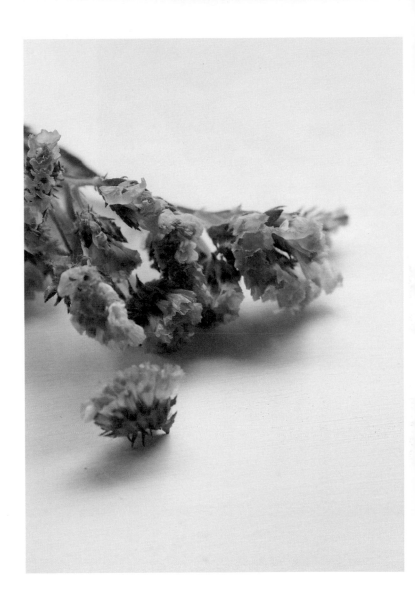

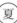

夏

追風草
Spiked Speedwell

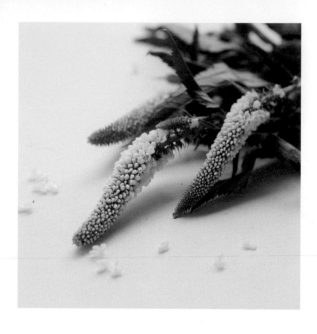

追風草有個有趣的別名「細葉婆
婆納」，有著達成夢想的隱喻。

是多年生的草本植物，順著風向
而生的植物，花面上通常有白色
而多捲曲的柔毛。花朵的尖端有
著綠色的漸層，像是下雪的視覺，
雖然是條狀的直立生長花面，但
帶有些微的彎曲走向，柔軟身形
的追風草，穿插在花藝作品中時
可以擔當流線的視覺。

花語 勇氣

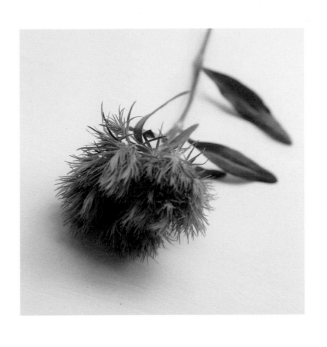

綠石竹 Green Trick

花語 勇敢、平凡的愛

石竹花是中草藥的一種，石竹花貌似綠色毛絨，外形也許沒有花朵的嬌豔繽紛，但它卻是不可或缺的綠色花材。球狀的花材不多，同時又有類似羽毛般的柔軟，可以用在大型桌花的打底，製造出自然草皮的視覺，綠石竹裡帶有不同的綠色，因此有天生的綠色海浪之稱，想嘗試簡易的桌花，可以從綠石竹開始，花梗也是非常好掌握的，花的保鮮期超過十天，也是夏季的經典素材。

秋

Autumn

秋，靜謐不起波瀾地，隱在那條花木扶疏的幽靜小徑底。

莫內花園 Fondation Claude Monet

碗型擺盤花

花材　孔雀草、紅花、芙蓉菊

Color is my daily obsession, my joy and my torment.

「色彩每天都令我著迷。是我的喜悅，我的折磨。」

——莫內

1.
簡易的圓盆作品。如何在家中也能做出飽滿的花品？從盆栽剪下的新鮮芙蓉菊，以環狀散發排列做為色彩的基底。

2.
開始加上橘色的主角，秋天也能擁有鮮明的色彩，穿插圓形的菊花科品種孔雀草在銀綠色的葉材中，線條式與圓形的搭配，莫內的花園，是熱鬧的。

3.
採擷盆栽內不同品種的菊花科花款紅花，穿插在銀綠色的葉材中。（不同於切花的盆花，有更多的選擇和花朵品種，能夠做出細膩的變化。就像在花園中挑選適合的新鮮花材，同時也能賞花。）

4.
讓花藝作品像花園大自然原生的模樣，沒有太多的刻意修飾，不一定對稱，反而是最美麗的風景，輕易上手的碗盆花就這樣展現在日常中。

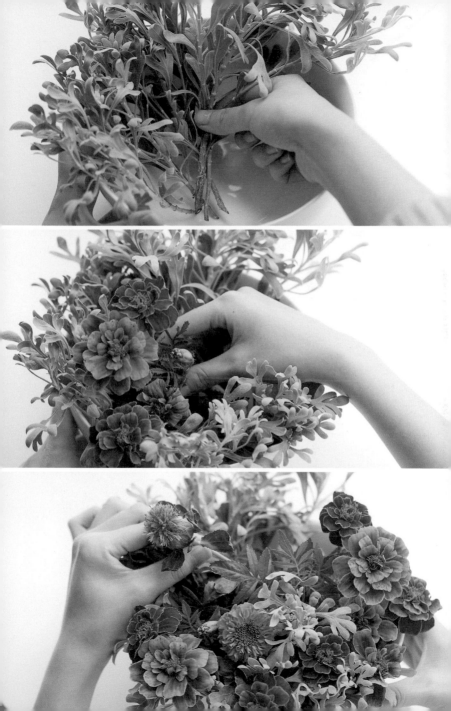

孔雀草 French marigold

在威爾斯，孔雀草又稱做「顫抖的星星」，擁有動感又可愛的形容。孔雀草原本有一個俗稱「太陽花」，後來變成了向日葵的統稱，因此就不再有人稱呼它為太陽花了。花朵有日出開花，日落緊閉的習性，以向光性方式呈螺旋生長。花語也能是「晴朗的天氣」，引申為「爽朗，活潑」。凡是受到這種花祝福的人，就如同花一般的歡愉大方與熱情。孔雀草的花面很有趣，遠看類似康乃馨的重疊花瓣感，近看其實花瓣是有直線和波浪紋路的，葉子細小，莖柔軟，因此不適合用海綿固定，較建議使用自然插花法。在歐洲庭院花園中常看見的品種。生命力極強，如果種在庭院裡，花期來臨時必定開得很茂盛。

花語 興高采烈

164

芙蓉菊 Seremban

芙蓉菊喜溫暖、濕潤氣候，是喜愛充足陽光、不耐陰的植物，因此不適合長期室內養植。灰綠色的葉脈有著頑強的生命力，莖葉多分歧，密布灰色柔毛，平展的花面，長成圓形灌叢。擁有外向正能量的個性，民間會以芙蓉菊為辟邪吉祥植物，是最常見的一種風水植物，通常在戶外會見到修剪成圓形的樹叢。

花語 生命

紅花 （橙菠蘿） Safflower

紅花有著亮橙色的柱頭，代表著不朽的熱情。在地中海一帶的人，認為採集來的紅花最有價值，會運用在香水和藥膏的製作上。它的針狀花瓣與薊花雷同，花瓣越細的花朵，越能耐久保鮮，針狀的花幾乎都能做為乾燥花的沿用，因此在年輕人的市場裡也是相當受歡迎的一種花，出沒的時間幾乎在夏日，所以也有人將它大量買下後一鼓作氣地風乾乾燥，便能在不同季節運用了！

花語 執著

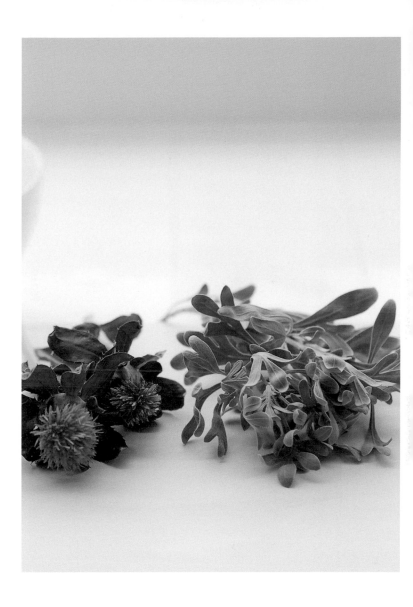

2

美人魚的海底林蔭 Forest of Mermaid　簡易定位捧花

花材　藍繡球、白洋桔梗、尤加利葉

The one is right before your eyes.

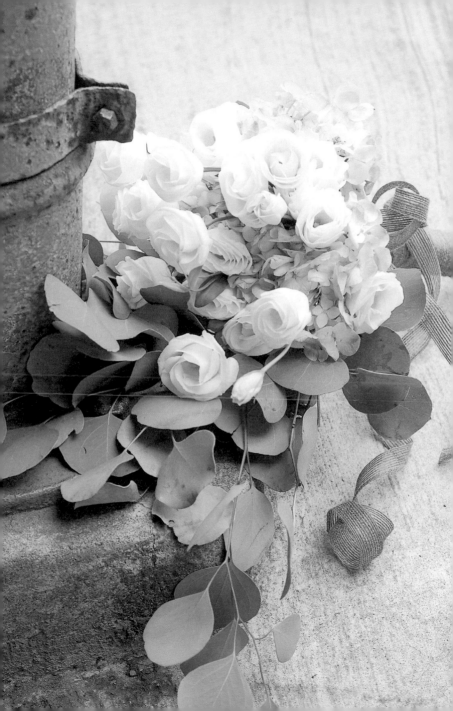

1. 大海的色系，水藍色的繡球與白色洋桔梗組合，搭配復古的藍色麻緞帶。本作品示範簡易的流線捧花做法。

2. 以大型繡球做為基底，在花叢之間的縫隙處由上往下加入白洋桔梗。呈平均的圓形散發，讓下方的花梗也能維持整齊的螺旋方向。

3. 在單一側外圍加上大型尤加利，像是泡泡般的圓形葉片，長形的線條也能讓捧花本身的體積與視覺拉大拉長。

4. 最後使用緞帶豎起整把花束，固定後以花剪修整花梗處，統一剪齊。

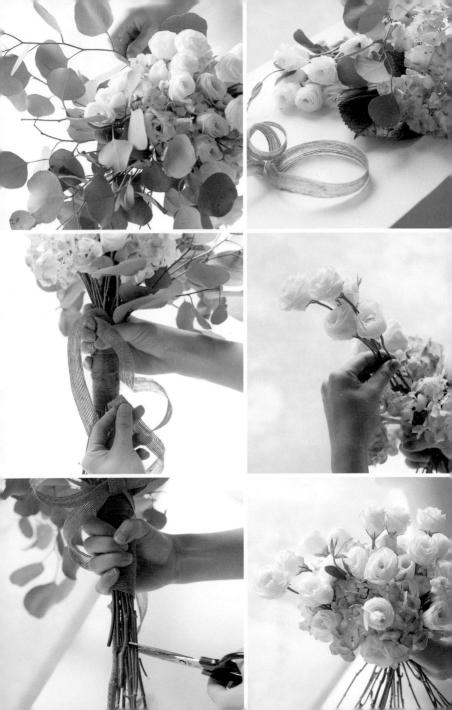

藍繡球 Hydrangea

花語 希望、藍色海浪、團圓

一個蒂聚集了許多花，花形像是蓬鬆的棉花球，剛開始是青，後來慢慢淡成白色。

繡球花善於變化顏色，所以也有人說它的花語是善變、驕傲。花期適逢雨季，團團盛開的花朵在綿綿細雨中，吸引很多人前往賞花。通常一整顆繡球可以分解成許多小花球，在法式桌花的運用上時常見到，或者在花束的運用時，可以當做現成的花叢底，直接從中穿插固定其它搭配的鮮花，便能簡單完成澎湃的花束了。

繡球很需要水份，通常會在婚宴使用因為容易填充畫面以及夢幻的視覺，是許多女孩的婚禮首選花，但是照顧時也需要更加細心維持花期，可以讓它全面性地浸泡在清水中十分鐘左右再拿起插花，花瓣也較不易垂墜枯黃，也才能健康地運用及賞花。

白洋桔梗 Eustoma

白洋桔梗是花朵裡最多機會被使用的花材，能見度很高，一年四季幾乎都能看見桔梗的蹤影，桔梗有非常多種花瓣形狀，這裡介紹的是玫瑰酒杯形狀的品種。

從上方看，會以為是玫瑰花的螺旋花面，十分優雅。桔梗的葉子是彩度很低的翠綠色，能剪下來運用在小型盆花桌花打底的第一層葉的位置，花莖明確且不易軟化，因此適合初學者使用，插花時或者抓捧花時，都能輕易上手。

174

祝福檸檬樹 Lemon Tree

英式花球樹

花材 金合歡、迷你斑葉海桐、黃色小蒼蘭、白松蟲草

當風吹得每棵樹都想跳舞。

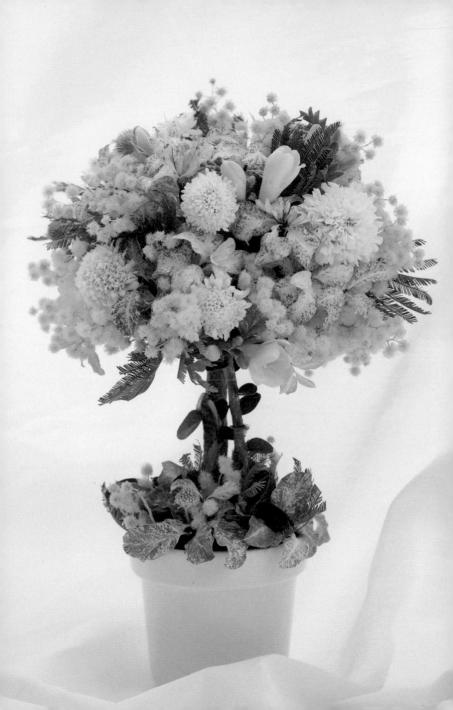

1.

準備新鮮的金合歡花、同色系的黃花小蒼蘭、少許白花松蟲草以及自然帶些葉子的樹枝，準備兩顆泡好水的海綿，切成與盆邊同等大小的方形，再修平四邊的直角，將一塊海綿放入器皿中，再將樹枝插入海綿中心位置，接著把另外一球海綿插在樹枝的上端，這樣球樹的基本架構就完成了。

2.

從黃色小蒼蘭開始固定散發狀的位置，雖然不是主花但是明確的單株形狀可以用來做插花的平均定位，而不會陷入不知如何下手的困擾。帶有清香的花可以在選購組合花材時考慮進去，這樣收到花禮的人也會因為嗅覺的清香而增添更多的喜悅。

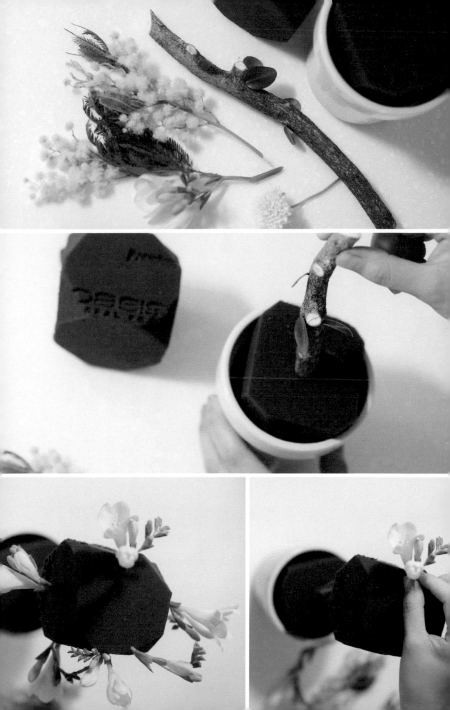

3.
黃色小蒼蘭定位完成後，可在每一株旁邊加上白色的配角松蟲草，這個步驟是為了避免讓整體視覺變成只有黃色的覆蓋感，因此白色會是很恰當的平衡分隔色。白色配花完成後可以正式開始插主花材金合歡，依著球形開始散發圓弧狀，利用金合歡的柔軟花身，帶出弧度感，記得時常調整花面。

4.
金合歡花的葉子很特殊，可以剪下來穿插在花朵與花朵之間，像是偶然冒出的綠葉，同時選用第二款色階不同的綠葉斑葉海桐，是更淺的青綠接近米白，錯落在金黃色花叢之中，為了讓花球不僵硬，避免只有花與花的線條，因此以小葉增加整體自然度。另外，為了讓作品的完整度更高，也別忘了下方的盆緣，一開始有鋪陳海綿的位置，可以加上同款葉子與一些些的黃色球狀金合歡，一樣的花草素材延伸到下方時，就能看出插花的巧思與細節。

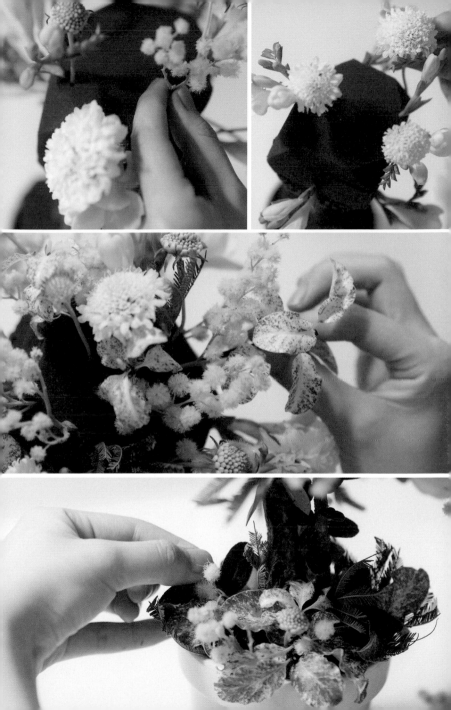

金合歡就是從前俗稱的相思樹，開花的時節在九月前後，花開時像小毛球一樣，十分夢幻。金合歡十分耐旱且耐貧瘠，因此開出的樣貌也不太像一般的花形。類似小果實的外形讓它很討喜，這樣的花材外形，適合做大型作品也能插小型的花品，是變化多樣的花材。近年流行倒掛製作成乾燥花，做成乾燥花後毛球會縮小變得稍微迷你一些。

花語 相思

182

迷你斑葉海桐 Pittosporum Tobira

花語 現代、獨一無二

斑葉海桐擁有花紋葉脈，顏色偏淺綠，葉款小，適合用在桌花或者精緻的造型花品上。枝條平滑十分好掌握，葉子的保鮮期也頗長，是新手可以嘗試的小品葉材，會將整體作品帶入清新的視覺。些微的葉面彎曲，能夠讓插花時的平面更加有立體波浪感，適合錯落在花與花之間的位置。

183

4

感知外的存在　Existence above perception

花材　野薑花、聖誕薔薇、漏盧、翠珠花　　大型法式杯花

被鏡頭過濾的美好。

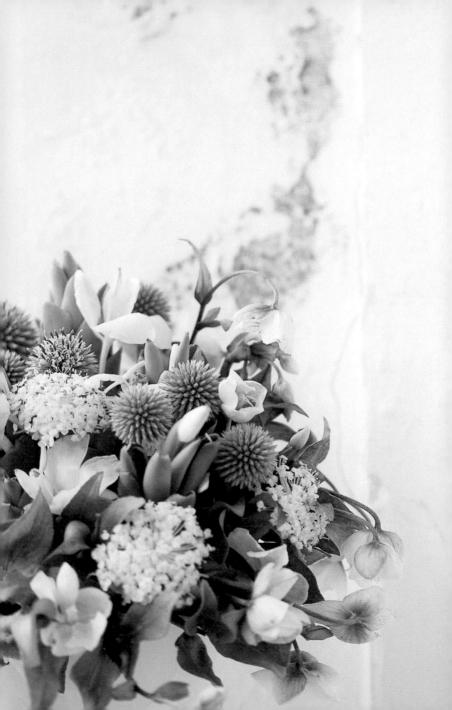

1.
準備大型的圓形器皿，能將簡約的中型手綁花直接放入器皿中，不需其它固定器便能呈現美麗的桌花。

2.
野薑花擁有細膩的花朵以及粗獷的長形大葉，在抓花時需練習拿捏虎口的力道，利用捧花的螺旋技巧把一支支的大梗抓成整齊面寬的一束綠白基底。

3.
加上第二種與第三種花材，聖誕薔薇有著自然搖擺的曲線，非常適合放在側邊的位置，展現低頭呢喃的溫柔姿態。接著可以在縫隙中穿插顏色接近白色的粉色翠珠花，像是鏡頭下的光量，提亮了畫面也能平衡野薑花的中性感覺。

4.
加上有趣的花材淺紫色山防風，圓圓刺刺的外形使用時也要小心輕拿以免刺傷手指。將彩度很低的小圓球少許地加入充滿濃濃綠色的花叢中，即完成了一束法式小捧花。

5.
放入器皿，調整整體的高低，花莖破綻要收好不被看見，花與花之間有著平衡的交錯，不論顏色或邊緣的垂墜都要亂中有序。

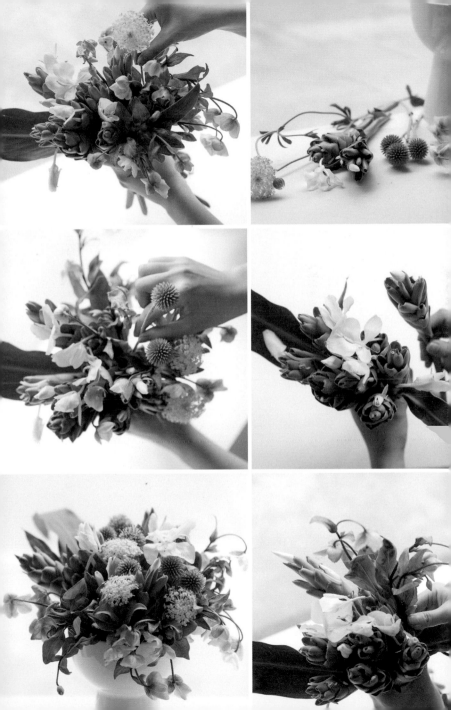

穗花山奈（野薑花）Ginger lily

花語　孤獨、給人快樂

野薑花的花苞是多層的，第一層開了凋謝了拔離了，才輪到第二層綻放。在早期農村生活裡，野薑花是全株皆可使用的寶物，花朵可切下滾煮清湯，而地下莖可以用來取代現在的薑。

其花香非常濃郁且清新，不需太靠近便能靠嗅覺發現野薑花的蹤影。夏秋時節是野薑花綻放的時刻，雖然體積大，但西式的桌花也能夠運用，又或者將完整的大型花株簡單地放置透明玻璃的落地器皿中，也能表現出熱帶島國落落大方的度假風格插花。

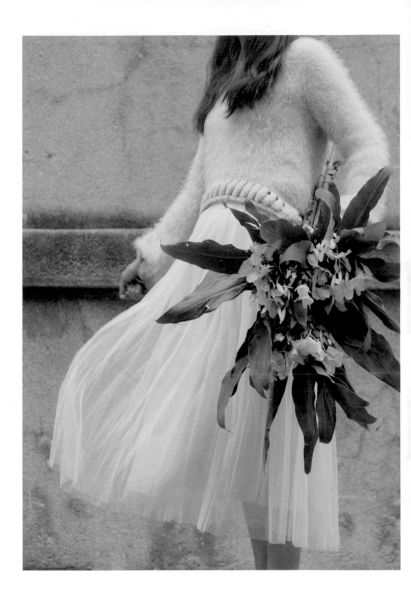

秋

聖誕薔薇 Christmas Rose

花語 不要為我擔心

色，讓作品更柔美精緻。

的綠白色系，也能勝任葉子的角

不妨試試看聖誕薔薇，帶有淡淡

視覺度，如果找不到喜愛的葉材，

薔薇的作品，通常會有很流暢的

夠成為很優秀的襯角。加上聖誕

胸花或者法式桌花的呈現上都能

舞動的姿態。花瓣厚實，在宴會

是硬質卻有個性的彎曲花莖優雅

低垂著，不是因為花要謝了，而

晚秋之花。聖誕薔薇的臉龐總是

漏盧（山防風）Echinops Grijsii

花語　人格高尚

夏天過後就會冒出頭的山防風，擁有奇幻的藍灰色。花球本身帶刺，葉子邊緣有倒鉤的形狀，如不注意一把抓起時，常會被割傷，處理花材時要小心。整顆花面呈現完整的球形，非常適合做為副花材，緩和視覺過於強烈的搭配。使用時建議購買新鮮的品種，並於還有水分時處理花材，將葉子全部去掉之後再開始使用，如想做成乾燥花，也建議去葉後倒掛風乾即可。

擦身而過的秋 That autumn when we passed by　椅背裝飾花

花材　金色巧克力蘭、羽毛蕨葉、石斛蘭、麥桿菊、新文竹

僅僅是路過而已。

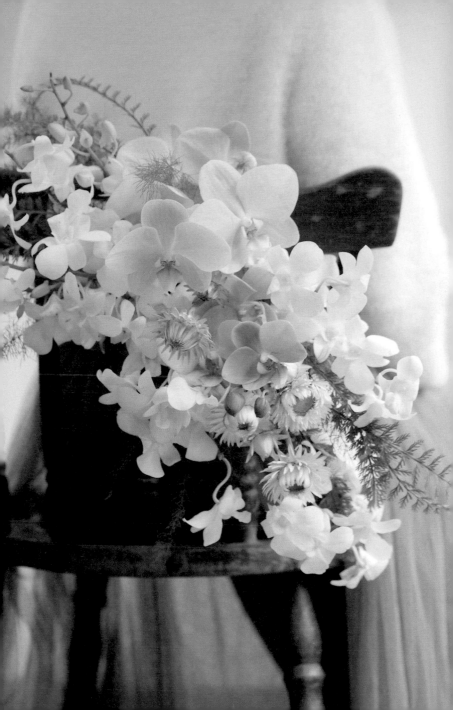

1. 準備壁飾盒專用海綿，泡水過後，將兩款不同品種的細長葉材羽毛蕨葉交錯順序輪流使用才能讓葉子的視覺像自然花叢。

2. 大面積地落定主角金色巧克力蘭花，利用三組同款但色系些微不同的蘭花堆疊出漸層式柔美色彩。

3. 主花確認後，使用配角花材石斛蘭來提亮整體色系達到清新的視覺，石斛蘭的位置可安排在左右周圍並與葉子交錯。

做為打底的視覺，從左右斜對角線開始插入葉子，將新文竹和

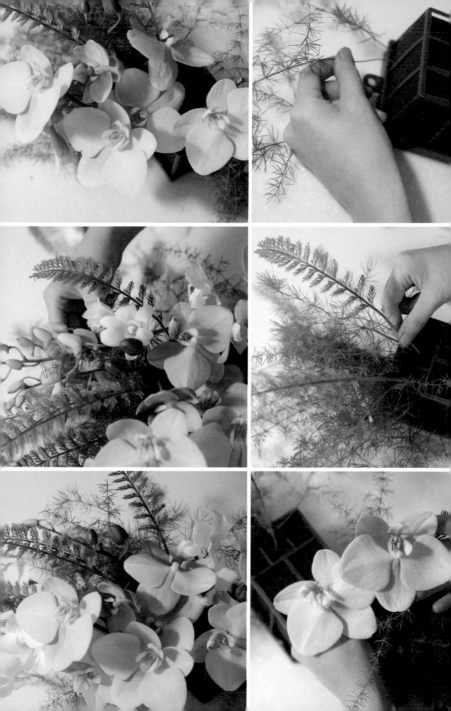

4.

加上第二種配角花材麥桿菊，挑選與主花顏色相近的同色系，

球狀麥桿菊可以在扁形的蘭花面中，跳出立體感。

5.

完成掛飾作品後，將其綁在適合的位置，搭配木椅也是近年來

商用空間或活動花藝場合常見的精緻花藝呈現。

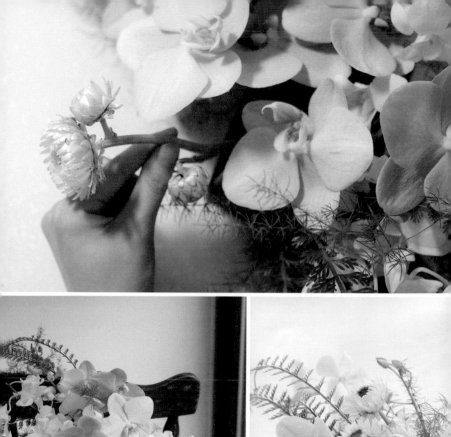

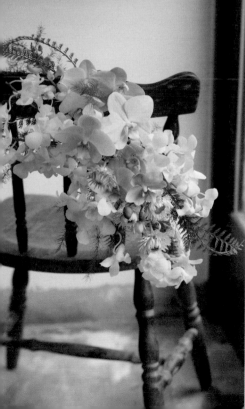

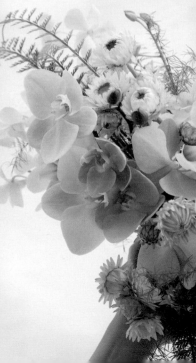

羽毛蕨葉　Benth

花語　單純

羽毛蕨葉與其它蕨葉的不同處在於有著青綠色蠟質的表層，摸起來像是薄薄的塑膠片，彷彿不會凋謝一樣。葉梗很好掌握，是細長且硬挺的，在插花修剪時不會有太大的困難，長條的身形如其名，建議使用在需要拉長整體視覺以及營造彈性線條的花藝作品上。

198

新文竹
Asparagus Setaceus

花語 保守、溫柔

新文竹的葉子是很綿密柔軟的針狀葉，在修剪時需要耐心。這樣的葉材通常會大量運用在大面積的作品做為打底用，例如婚禮拱門或者壁飾，因為外形長且柔軟，蓬鬆的綠色極有不規則的樣貌，也是新文竹的外形優勢，親切感，也是新文竹的外形優勢，在日式插花或清新森林風格的營造上頗有姿態，是其它葉材難以取代的。

金色巧克力蘭 Golden Orchid

花語 華貴、優雅

蘭花的品種與色彩有千百種，金色的光暈色澤是特殊配種，同一株蘭花生長出來的花朵有的色階有一些暈染變化。金色巧克力的名字來自於這款蘭花的香氣帶有類似巧克力的淡香味，且擁有少見華貴的金粉花瓣，因此價格珍貴，不是常態花市都有的品種色彩，要採購它可能需要一些運氣尋覓。花面十分大，接近手掌心，使用時建議兩朵兩朵為一組，將其花莖分段，在平面插花上較能靈活挪用位置，也是很推薦挑戰插花的花種之一，能夠藉此訓練花色搭配以及插花的花面邏輯。

麥桿菊 Strawflower

花語 永恆、快樂

麥桿菊的花瓣本身如膠片一樣挺拔且光滑，不太像是有毛細孔的真實花朵，顏色像是油畫般濃烈，一束裡頭會有各種繽紛的色彩，十分多變。麥桿菊的花莖雖然不細軟，但是因水份較多，插海綿時要練習掌握花莖的拿法，以免不小心折損。

到花市購買的新鮮麥桿菊有時並不會是完全盛開的狀態，建議可以養一兩天吃水後，待花朵綻放再開始插花會更有朝氣的感覺！當然，此款花材也是可以自製乾燥花的品種，記得要放置涼爽處風乾，另外需要將花莖葉子去除掉才不易發霉。

專屬的雲朵 Unique cloud

基礎捧花練習

花材　滿天星、羽衣甘藍

「心裡的溫度與天氣無關。」

—— Tablo《BLONOTE》

	1	
3		2
4		3

1. 羽衣甘藍是非常大型的花材，外表有點中性，適合搭配細小多叢的圓點狀花材滿天星。

2. 將滿天星整理為一組一組的，因為是散落的細小花形，因此要有足夠的密度才會飽滿好看。

3. 以一組一個單位的組合方式，將一朵羽衣甘藍配一把滿天星，重複動作。

4. 重複組合，整理好每個面向，呈現整齊的圓狀圍繞，完成一把簡易上手的大方捧花。

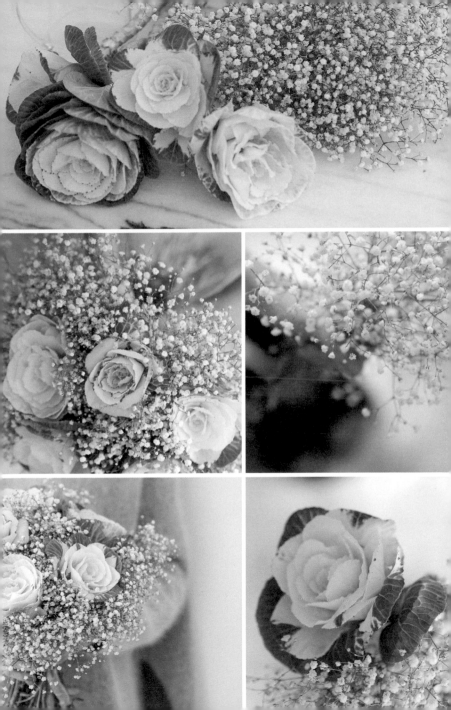

滿天星 Baby's Breath

花語 不張揚，卻執著的愛戀

在希臘國度裡，傳說有一個牧羊少年為了守護乘船逃難的少女，便化成了滿天的星，照亮了那條夜航的船。滿天星白色的星點是十分討喜的款式，尤其在韓國花卉流行中，開始出現各種色彩的染色款。如何避免滿天星落於畢業花束的刻板印象呢？祕訣是注意花的份量要多，密度要高，花朵要挑選開花較多的新鮮滿天星，再搭配冷色系花材就能展現清新感。

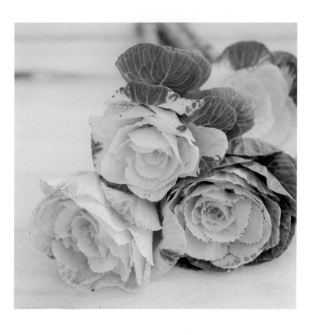

羽衣甘藍（葉牡丹）Ornamental Cabbage

花語 利益、祝福

羽衣甘藍在溫度攝氏15度以下才會漸漸著色（原為綠色），直到深冬就變成碩大而色彩鮮麗的花。

因為大方中性的外表，很容易在大型快速作品中撐起花朵的足夠面積，花莖像是菜梗，相較於其它的柔美花朵，它較不怕運送過程中的碰撞，常使用在祝福花藝作品或商業活動的大型花卉。

7

九月列車 Autumn Train

花材　蒙地卡羅鬱金香、柔麗絲、迷你文心蘭、水晶草、加那利

玻璃蛋糕盤花

夏末秋初，退潮後帶來的平靜，
在季節的列車上。

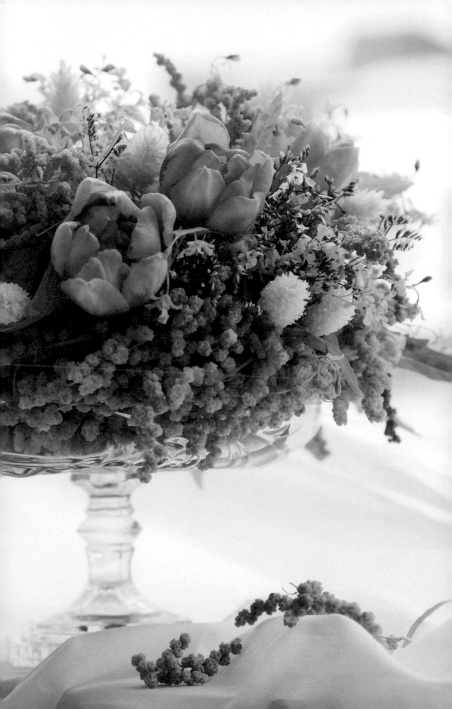

1. 將柔麗絲果實的花莖插入海綿保持吸水狀態，並將尾端的垂墜長條圍繞盤邊一圈，固定纏繞，製造豐沛的視覺。

2. 可愛的柔麗絲果實也有美麗的青綠色葉子，適當地加入葉子在花藝作品中，增添清新自然。

3. 擁有強烈外形的色彩的重點主花鬱金香，平均落定位置，彼此之間保留舒適的空間給配角花材。

4. 將迷你文心蘭加在鬱金香旁邊，做出明快的弧線，像是許多小精靈活潑跳躍，也有溫柔婉約的氛圍。

5. 整體作品偏向亮色系的黃橘色，可以加入少許的米白色加那利和水晶草做為最後的低調點綴，能平衡視覺上的明亮風格。

6. 蛋糕花盤的花藝不論是線條式的，或是圓形狀的花莖至是葉子都能做完整的運用。

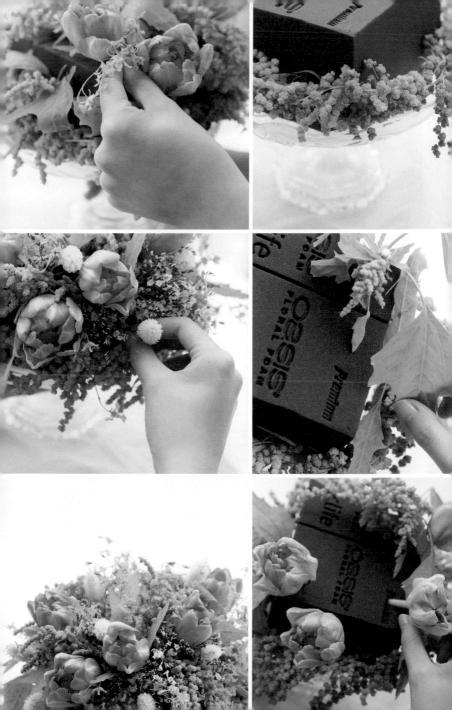

秋

蒙地卡羅鬱金香 Monte Car

花語　勝利、象徵高貴、珍重與財富

在古歐洲，蒙地卡羅鬱金香便是代表榮耀的花，花材顏色稱為桃金色，榮耀之色彩。花形不同於一般鬱金香那麼純粹，反之是有變化的紋路在花瓣表面，花瓣單片形狀類似盾牌，是特殊品種的培育款。花朵保鮮期比其它鬱金香長，也較耐熱。蒙地卡羅所適合的配色一是大膽地撞色，如藍紫色，或保守地搭配同色系如黃色或橘色，都會是很好色彩練習。

214

柔麗絲（彩虹米） Lamb's Quarters Goosefoot

花語　被重視的愛

秋末是紅藜成熟結穗的時節，排灣族語為 djulis，取其諧音做為俗稱「柔麗絲」。在臺灣花藝設計中很受重視，近年也常運用在日韓流行花卉作品中，使用這樣的傳統花材來詮釋西式插花能出現跳躍的感覺。紅藜不一定是紅色的，未成熟時是綠色，成熟後是紅、橘、黃，甚至帶一點紫。成熟時因結穗的重量，會如稻穀般低頭彎腰。法式瀑布捧花也可以嘗試用它做出流暢的線條。

迷你文心蘭（跳舞蘭）Oncidium Hybridum

花語　隱藏的愛、忘卻煩憂

盛開時花朵唇瓣宛如婆娑起舞的裙襬，而得此美名。跳舞蘭的外形是長條細碎的，黃色小花由下往上開，能用兩種方式去詮釋，一是分成多段來插桌花，擔任點綴的角色。另一種則是將尾端花莖整理成乾淨無花的狀態，約是虎口可抓穩的高度，以螺旋抓捧花的方式抓出大型的散發狀圓形花束。雖然花形細小但是在密度高的螺旋排列下，所呈現出來的花束會是很有份量的驚豔作品。

水晶草 Grass quartz

花語 秘密

藍雪花科，水晶草又名「彩星」，開的花十分迷你，可做自然乾燥花，有白色和粉色兩種，白色品種在花瓣之間能看到少許的黃色小花瓣，花瓣的形狀類似五角星形。它生長在山坡懸崖上或是石縫。花朵小且晶瑩透亮，因為半透明的花瓣讓水晶草看起來像玻璃的折射。水晶草生命力強，繁衍速度很快，鮮花與乾燥後的差異不大，顏色偏米白色，是萬用的配角花材。

倫敦公園 London Park

花材　白海芋、洋水仙、迷你葡萄風信子、斑海棠圓葉、苔蘚水草、迷你香水跳舞蘭、翠珠

畫面風景插花

藝術之間沒有任何形式的界限，他們都是完全相互聯繫的。

"I don't see any boundaries between any of the art forms. I think they all inter-relate completely."

—— David Bowie

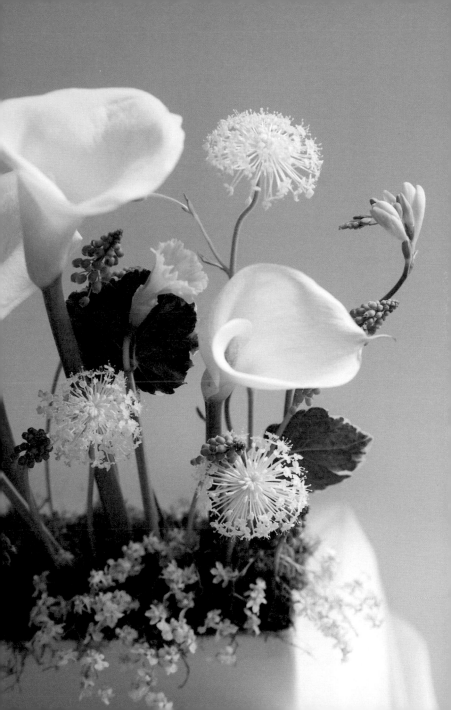

1.
英國是全世界擁有最多公園的國家，尤其是倫敦。倫敦的公園裡可以感受人、動物與生態的和諧。如何在桌花中展現這樣的畫面呢？首先選擇的花材可以樸實或親近可人的外形與色彩為主。從最大方的海芋開始落定位置，形體最大的白海芋其實並非視覺重點，而是做出舒適與寬廣的背景色彩。

2.
花園中的背景絕對不能缺少綠色樹葉。選擇小巧的海棠葉，用圓滾滾的扁形葉材慢慢填滿背景畫面。

3.
完成乾淨線條的背景後，選擇精緻特殊、花形細長的洋水仙，在往前一排的水平線上一一錯落成排狀，可以安排成由高到低的視覺。

4.
將跳耀活潑的鮮黃色落在白色與綠色背景之前。有曲線的同色系花材小蒼蘭，流動的線條可以讓作品更有表情，並把白色的配角花翠珠擺置其中，因為翠珠為散狀的圓形花材，因此可以讓花與花之間有著空氣感。

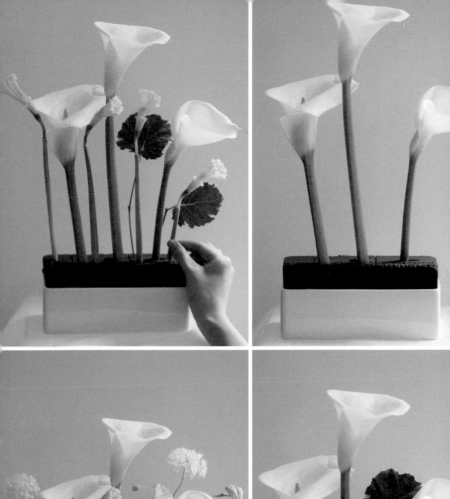

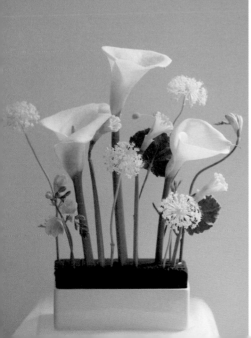

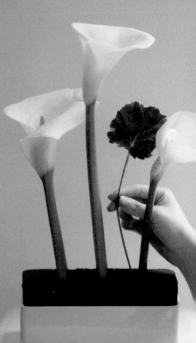

5.
倫敦公園裡的植物特色是遼闊且豐富的，高度不會太矮，彼此會隨風搖擺，顏色不會太粉嫩，反而是大膽地跳色，因此選擇藍紫色迷你葡萄風信子，增添精緻的視覺與英式俏皮。

6.
公園裡不可或缺充滿朝氣與親切感的草皮。可使用新鮮的苔蘚水草來覆蓋潮濕的海綿塊，來營造公園綠地的意象。整頓草皮之後，加上U字的鐵絲固定草皮表面並完成此步驟。

7.
最後，在草皮上加上輕巧的小花迷你香水跳舞蘭。可愛的跳舞蘭在這裡可展現低調的動態美麗。

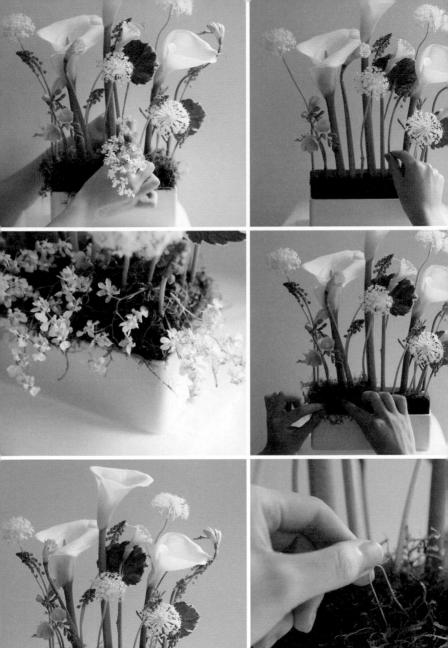

秋

洋水仙 French marigold

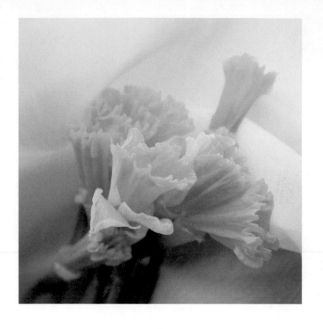

花語 美好時光

洋水仙的花瓣十分特殊，整齊的
摺痕像是英國伯爵的高領，線條
筆直且整齊，自然的花能有這樣
的線條是非常少見的，因此成了
珍貴的花材。在插花時可以將此
花看成條狀的花材來運用，如果
想拉出線條感與朝氣，就可以選
用洋水仙這樣的素材。

224

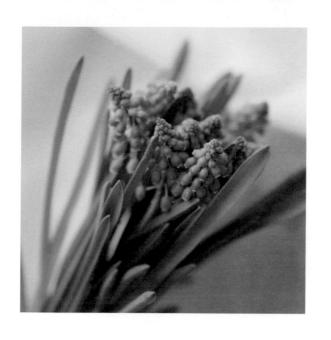

迷你葡萄風信子（藍壺花）Muscari

花語　魔幻

迷你葡萄風信子模樣十分可愛討喜，花形如壺狀一般，可視為橢圓形花材，在插花時，能與各種視覺呈現搭配，是萬用的形狀。

此款風信子的特別之處在於顏色的變化是白到藍紫色之間的變化色，好似奇幻的魔法，在英國也是十分受大眾市場歡迎的花品，讓人愛不釋手！

斑海棠圓葉 Begonia

花語 溫和、親切

圓形的海棠葉因有著雙色的邊緣而稱為「斑」，葉子偏向扁形，很適合做平面的畫面鋪陳。葉形的模樣讓人一眼看了便覺親切可愛，在運用時，可以與條狀的花材一起搭配，便能展現平衡的視覺，或者在營造親切感的氛圍時，也會是很好的配角選擇。

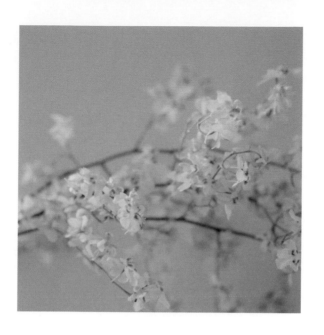

迷你香水跳舞蘭　Oncidium Luridum

花語　歡愉

花形像是跳舞的少女，更特別的是有著巧克力的甜淡花香，單朵花瓣中有著米白、黃橘與鮮黃的混色，精緻的外形與動態的姿態，讓作品顯得更為活潑，是可以單獨做為桌花也能做為配角的多用途花材。相較於其它的蘭花品種，迷你跳舞蘭是少見且價位浮動較大的精緻花材。

苔蘚水草　Bryophyta

苔蘚有著「森林裡的精靈」之稱，群聚生長在最低的地方，喜愛神祕且潮濕的環境，長在深山裡和海線邊緣，有著神祕的個性。在鮮花作品中，苔蘚是一款能夠做出清新與創意的素材，尤其在蘭花的鮮花盆栽中時常使用。而在畫面插花中，也能做為另一種平面鋪陳的呈現。跳脫鮮花插花只能插入海綿的拘謹模式，善用苔蘚做出充滿創造力的花藝品吧！

花語　神祕

229

冬

Winter

樹葉落盡，星星變亮，呼氣變白，開始深顧這一年的時刻。

1

勿忘我 Don't Forget me

花材　勿忘草、細葉尤加利、銀果

甜點與花朵

無法撼動的心，會打動誰的心呢？

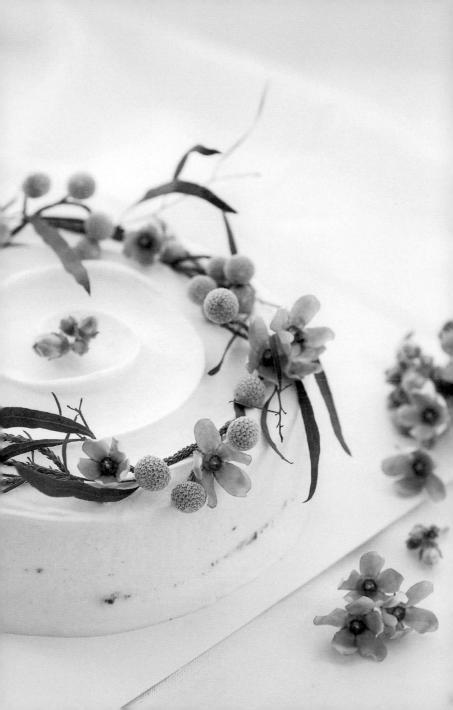

1. 試試甜點與花的組合會擦出什麼火花？在白模蛋糕的外圍，用整理過後的細葉尤加利開始圍繞編織，尤加利葉在此是圈形線條，它可以當做類似花圈的圈形架構，稍後妝點的花材就能依據這樣的線條去布置。

* Cake by Ten Ten Den Den 浮士德黑山巧克力

2. 使用球形的花材銀果，果實形狀與比例十分適合在此畫面中，更能襯托出像是雪地一樣的白色奶油蛋糕。

3. 第三個層次是奇特的淺藍色小花勿忘草。結合不同類型的物件，讓插花不只是插花，能因此有特別的故事畫面，會為食材與花彼此加分。也是生活日常信手捻來練習的好方式。

234

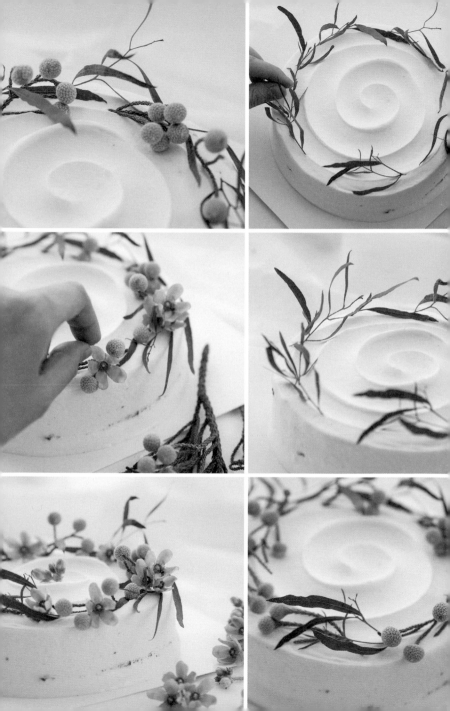

勿忘草（藍星花） Forget Me Not

花語　珍惜當下，朝花夕拾

勿忘草屬於小型花，以濃濃的天藍色綻放後，會逐漸隨著時間褪色至純白。

甜甜圈形狀的花心蕊是奇特的深藍，花莖切開時會有白色汁液，因此建議將此花的處理順序擺在最後。在修剪花材，切口出現白色汁液時，將花莖過水清洗，這樣切口才不會因為白色汁液乾掉而影響吸水順暢度。台灣鮮少有天藍色的新鮮花材，勿忘草屬於高緯度地區的品種，在台灣的切花花期約兩週，雖然單價高但對應花期與特殊度，會是值得採購的花種。

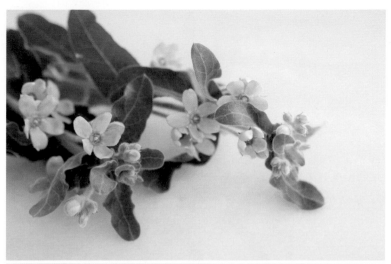

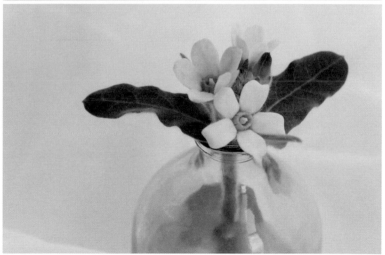

上圖：綻放時　下圖：褪色後

細葉尤加利（澳洲尤加利）Eucalyptus Radiata

花語　恩賜

尤加利有非常多品種，在台灣會出現的款式大概有四、五種，其中細長形的尤加利最為特殊。葉子細長柔軟，像是羽毛一樣搖擺，相較於其他品種，此款尤加利能做的變化十分多，從最小的到大面積的作品皆能駕馭，綠葉材的角色讓作品偏向法式的自然流暢。

色彩偏向墨綠灰，與花朵搭配時，不論是哪一種花材都會因加入了細葉尤加利而加分。

238

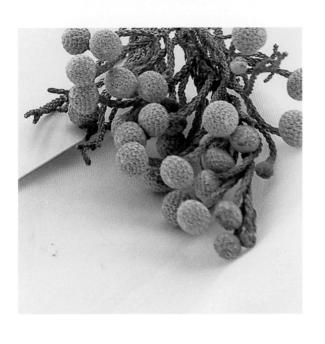

銀果 Brunia

花語 堅韌沉著、騎士的風範

銀果是很好的色彩教材，完全解釋了「中性色彩」，灰色是沒有情緒不冷不暖的色彩，花草裡很少見，除非是特殊染色噴色。銀果的葉呈球形線條放射向上，上端的銀灰色球體並非果實而是花。

冬季的花朵顏色有著寒冷的沉靜，銀灰色的外表讓銀果成為最佳的聖誕花圈選擇。因為是球狀的模樣，建議在使用時分散密度，讓它成為加分的點綴材料，而非主材。

百花深處 Secret Garden

白瓷杯投入式

花材 金翠花、樹蘭

與世隔絕的小宇宙，遠離軌道的小行星，難得奢侈。

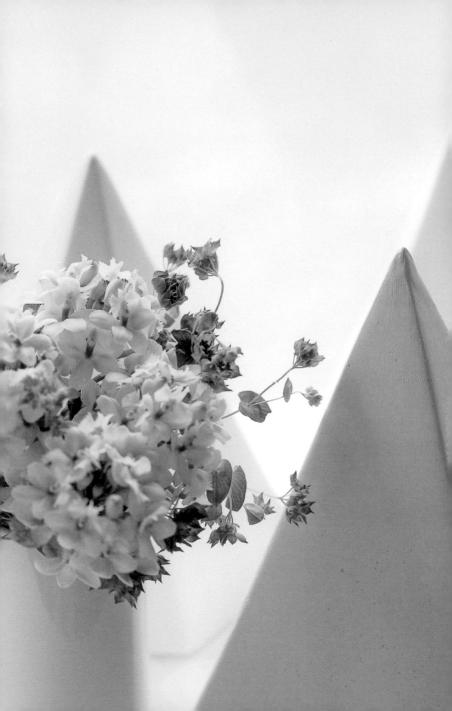

1.
將細柔的金翠花一支支地修剪成恰當的長度，並散落在圓形高窄盆裡，利用金翠花的密度與岔枝來做出畫面架構。

2.
將去葉後的樹蘭花，安插在金翠花所架構的畫面之間，落定於主要的視覺位置。

3.
調整主要花朵與配角的間距，預留舒適的視覺空間，是能輕鬆完成的簡易小型桌花。

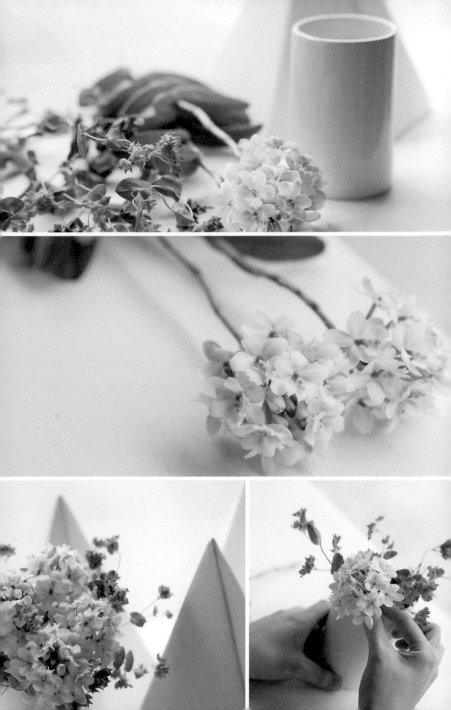

冬

金翠花（大甲草）

Marsh Euphorbia

花語　初吻

金翠花的花面長相獨特，是由細小的花形組合而成，花莖十分細長，可是卻非常好在海綿插花，花莖硬挺不易受傷，推薦給初學者。花心是鮮花配青綠，十分朝氣活潑，可以代替葉子做打底的功能，另外值得注意的是，金翠花的葉子長相獨特，像是荷葉邊，一整圈完整無縫隙地在Y字花梗分岔處。細碎的花形，只要配顏色是清新明亮的彩色，能營造出快樂的作品風格。

244

冬

樹蘭 Epidendrum

花語 平凡而清雅、崇尚孤傲

不同於大眾對蘭花的印象，樹蘭的球形外表接近繡球花的迷你款，花心有類似蕾絲的花瓣紋路，有時花梗會分岔再次開出數十朵小花，花色是雙色彩，葉子對生，花期長久。在過去農村社會，樹蘭很常出現在婦女髮飾上，也是住居家園藝常見的品種。樹蘭芳香馨郁居家常以此供奉神佛。插化時建議可以樹蘭為主角，木質花莖易於掌握，大型的對生葉子也能做其它插花運用。

3

摯愛 Beloved

金屬器皿投入式

花材　香檳玫瑰、白桔梗、日本泡盛花

Stay gold.

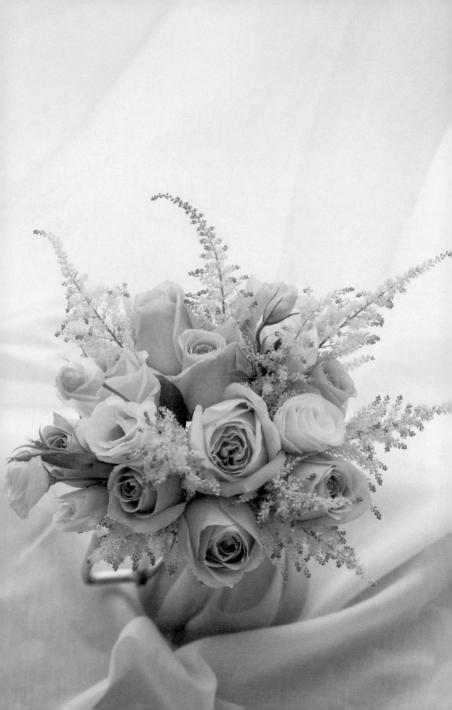

1. 溫柔與堅強的對比。在選擇器皿及花材時，可以挑選做強烈的對比，產生新鮮的美感。

2. 以大朵的粉色玫瑰做為基底，以圈狀螺旋方式瓶插，鋪陳作品的主要色彩，讓花藝看起來像是捧花的圓面。

3. 加入萬用的白色玫瑰形桔梗，並利用花苞拉出浪漫的線條。

4. 最後，加上精緻的重點花材泡盛花，因為是長形的散狀模樣，顏色十分溫柔，能展現靈活的搭配技巧，也能讓滿滿的玫瑰不是只呈現圓形的樣貌。

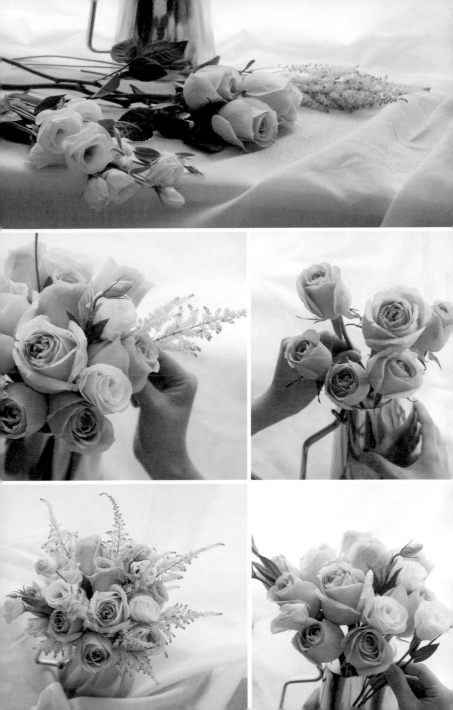

香檳玫瑰比一般的玫瑰來得大，是玫瑰花裡開花時間最長的品種，香檳色是時下很受歡迎的色系，是知性沈穩的粉色。在抓捧花時也會因飽滿的花托而讓花與花之間有恰當空隙，此時便可利用此特色自然營造出的小空間放入細條形配花，拉出活潑或者優雅線條，端看搭配什麼樣的配材。

花語　最大值的幸福

250

冬

日本泡盛花（落新婦） Astilbe

花語 清澈的心愛著你

像是花裡的雪，當季節變冷時，花園裡下起粉色的雪花。泡盛花是很低調的植物，沒有豔麗的色彩，通常生長在野地的陰涼處，多層綻放的絲光，從非常淺的粉橘紅到花串頂端漸層的綠，長條的果實泡泡狀外形非常夢幻，切花市場中少有這樣外形的花材，因此如能在當季採買到，會是四季很難得的新穎嘗試。

4

褪色的風景 Fading

毛玻璃杯小花束

花材　芫荽花、星點黛粉葉

「能夠共度一段人生，真好。」

像誤入了一場園遊會，
紀念品是捧滿雙手的記憶。

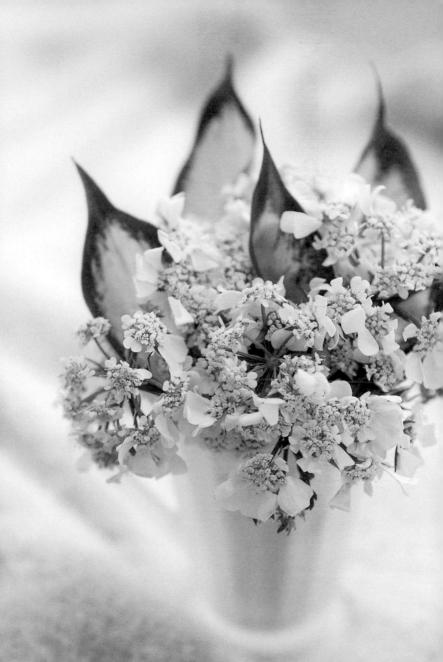

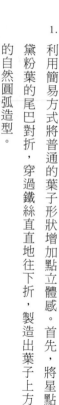

1.
利用簡易方式將普通的葉子形狀增加點立體感。首先，將星點黛粉葉的尾巴對折，穿過鐵絲直直地往下折，製造出葉子上方的自然圓弧造型。

2.
將一片葉配一株芫荽花，重複數組。

3.
組合成小型花束時，要留意芫荽花的柔軟花莖，葉子的搭配位置建議選擇朝一致方向較不突兀。

4.
將抓好的組合綑綁固定花莖，便成了迷你花束，適合日常的杯子器皿大小，放入後調整一下花面，讓花朵的重量也能剛好靠著杯子邊緣，這樣就輕鬆完成一個小型作品。

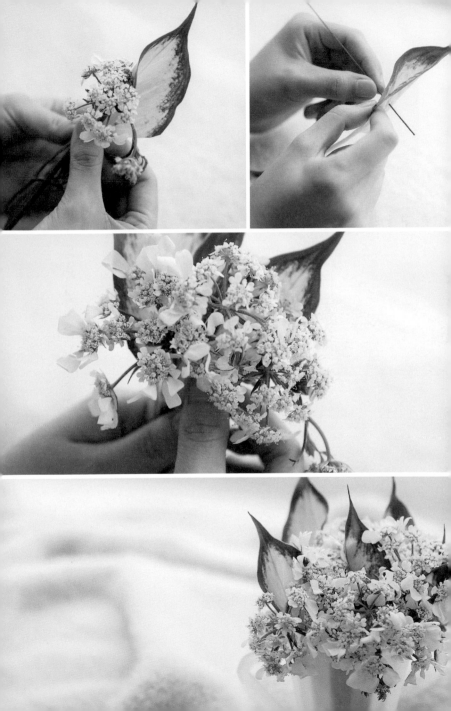

冬

芫荽花（螢翅花）Coriandrum Sativum Or Coriander

花語 孤獨的長跑者

芫荽在一年中一半時間會盛開白色如翅膀的花朵，另一半的時間會是美味的香料。太陽升起，會綻放銀白色光彩，在月光出現時，則籠罩著淡淡的銀色光暈。芫荽的花莖筆直細窄，花朵在頂端散開，有隨風飄動的浪漫視覺。芫荽葉集中在花莖的一半高度位置，葉子的形狀也很特殊，類似細小的綠色波浪，很推薦用於小型盆花，能呈現歐洲鄉村風。

256

花語　健康、長眠、思念

天南星科黛粉葉屬多年生草本植物，傳說在清晨取黛粉葉上的露水飲下，便能長生不老。屬於常綠植物，喜歡在溫暖潮濕及散射的光線下生長，葉片的斑紋會隨陽光而改變，有時可能隨之消失或改變軌跡紋路，是一年四季葉材行不會缺少的品種。較少出現在捧花或者花束中，由於花莖切後的長度偏短，因此建議可以在桌盆發揮或轉變其葉形，搭配小巧的矮花款式，做出小型精緻捧花。

257

秘密 Secret

燭台自由型插花

花材 川柳、白石斛蘭、冰島罌粟

因為不同，才會產生，
秘密。

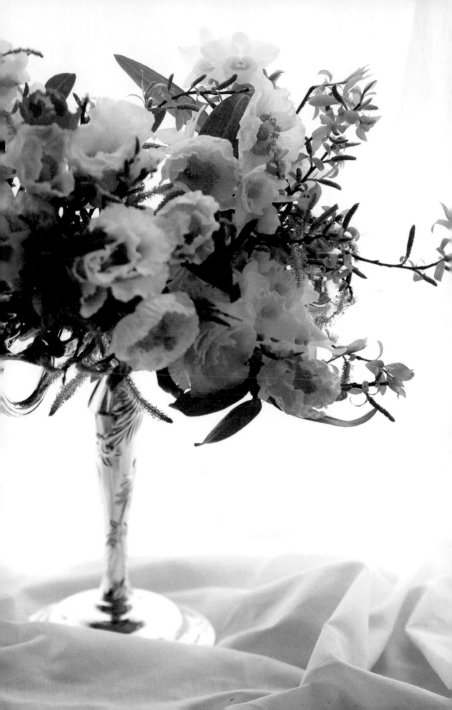

1.

練習不規則的插花技巧，準備一個高腳燭台，如何在沒有蠟燭的狀態下也能運用在插花呢？將兩塊海綿卡在燭台兩端固定，以視覺完整度高的花材白石斛蘭做基礎打底，因為有花與葉原生的自然模樣，很快就能將大面積的畫面做出雛形。

2.

接著將主要的花朵冰島罌粟以斜對角及正面的位置開始錯落不同色彩，同時在下方的位置由下往上插入海綿，讓花朵的花面有向下、面前、向上三種方向，這樣的做法類似歐式自由形桌花，較難掌握的部分即是三種面向的自由線條呈現。

3.

最後使用清新的川柳來加強線條延伸，剪下 10 公分左右甚至更長的枝幹，同時要挑選枝幹的曲線以及葉子的密度，穿插在海綿空白的位置，做最後填補的動作。

4.

注意川柳的線條走向，整體花藝作品的左邊可往上拉高，右邊下方可往下延伸，做出畫面破格與斜角，順著花材葉材的原先枝條走向，不刻意做修剪，生命力的活潑動態如何用花材來表達，可在花面角度上多多琢磨。

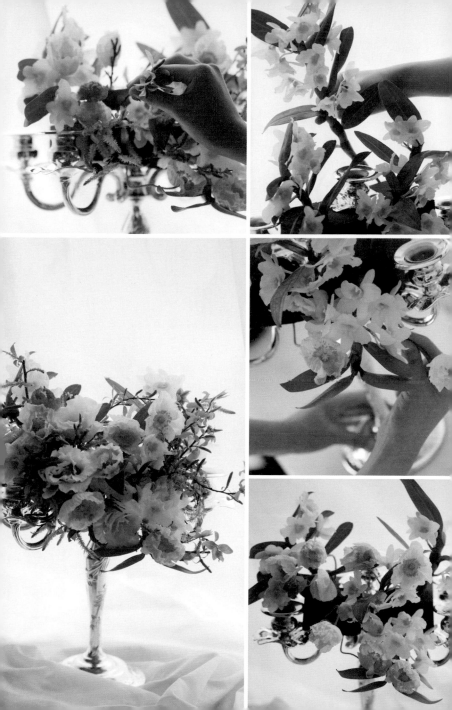

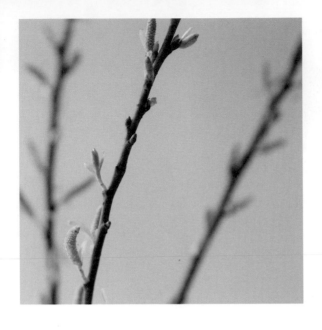

冬

川柳 Salix

川柳是楊柳科的變種，特色在於它的葉子並非片狀，而是小型的條狀毛絨。顏色屬於明亮的翠綠，在天氣涼爽時才會出現。枝幹是木質的，綠葉子在萌芽是點狀的芽苞，吸水後會綻放出綠色毛絨，生長過程有點類似過年的銀柳。

利用枝幹的線條以及小型點狀的綠色元素，在整體較為自由奔放的插花作品中，能夠用來補齊線條不足或有缺口的角度，是非常好用的季節素材。

花語　誠懇

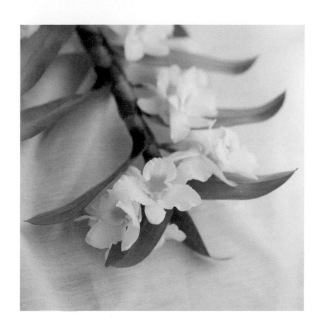

冬

白石斛蘭 Cooktown Orchid

花語　治癒

屬常綠款草本植物，花梗粗且厚實，表皮有乾枯的紋路。葉子對生，花朵從中竄出，花形特殊，花朵生長方向也較活潑，因此使用時要考慮如何呈現花面。花期約兩週。石斛蘭除了從頭到尾皆能運用與欣賞外，也適合錯落視覺的插花或大數量的使用。有時蘭花並不一定要成為切花才能展現其美，也可考慮盆花，清洗花根後，纏繞成大面積的垂墜感，是另一種成熟的花藝展現。

6

初冬難忘的旋律 The Song - Grace

海綿花圈運用

花材　銀葉菊、翠珠、白頭翁、黃金小蒼蘭、混色桔梗

Arms open wide.

—— OOHYO 우효

264

1. 花圈海綿吸水飽滿後，開始使用葉材銀葉菊打底，葉子的插法可以環狀圍繞於海綿中間，這是為了花朵插上後能讓葉子自然的穿插在其中。

2. 開始使用配角花材，白色與混色桔梗定位花朵的位置，也預留主角花朵的空間。

3. 在配角花材的旁邊搭上花形不同的第二種配角花翠珠花苞，同樣色系但深淺不同的花能更顯出作品的完整層次。

4. 花圈底樣完成70％後，輪到主花落定位，白頭翁有著特殊形狀的葉，特別保留下來也能讓花圈有不同的綠色線條。

5. 畫龍點睛的步驟是加上一點點的對比色花材，使用小蒼蘭秀氣的外形與清新的黃，讓粉紫色系的作品有活潑的亮點。

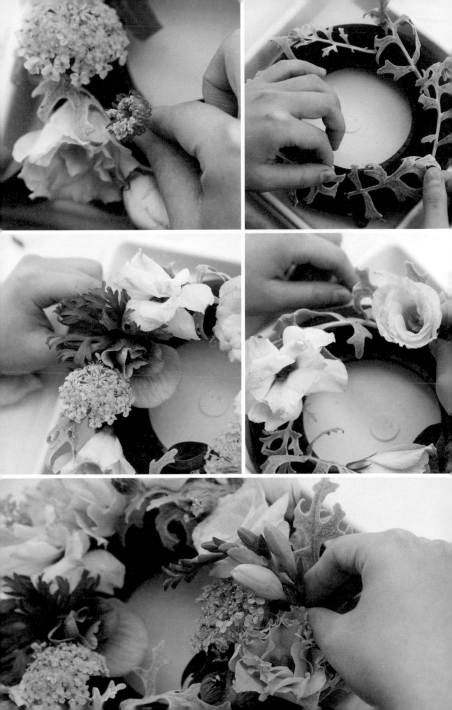

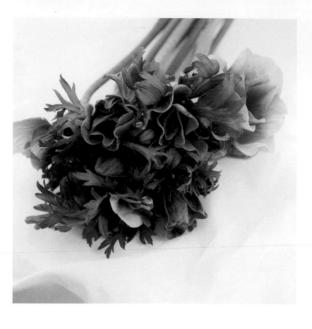

花語　日漸淡薄的愛、期盼與堅忍

白頭翁有華麗的色彩，歐洲常用做復活節的裝飾花朵。白頭翁有單花瓣也有重瓣，它沒有真實的花朵，肉眼看見的偽花瓣其實是花托演化而成，散狀的葉子類似金魚尾巴，能與花一同做為重點視覺。花心中央有毛絨絨的半圓球體，與偽花瓣的顏色對比強烈。

白頭翁在白天開夜晚閉，因此通常是在清晨採花。切花的壽命約10天，花會綻開到極大的花面，是容易創作亮眼作品的素材。

冬

黃金小蒼蘭
Freesia

花語 開朗、活潑、天真無邪、純潔、清香

香味是小蒼蘭出名的原因，花的外表氣質有著看似嬌弱卻富有個性的感覺，在台灣的山林中常見。

黃色的小蒼蘭花形類似鬱金香，建議可當做配角在撞色的機會中使用，因為正黃色的小型鮮花選項並不多，尤其橢圓形曲線的花形顯得優雅，容易融入各種形式的作品中，是活用的小型花材。

乘客 Passenger

花材　牡丹、冰島罌粟

胸花

時間沒有返回的軌道。

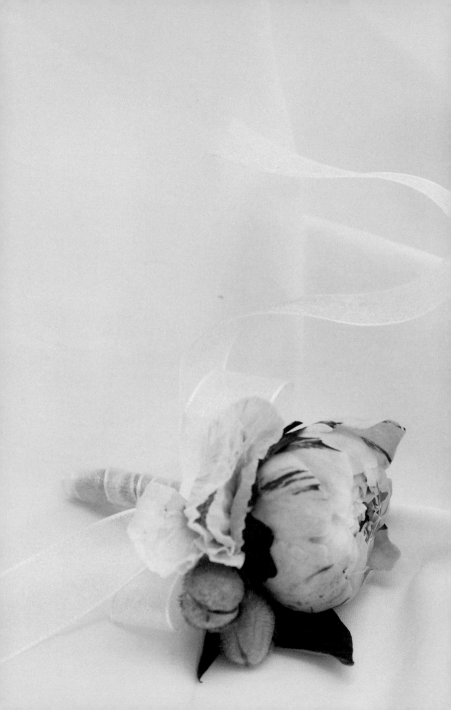

1. 胸花的花材。可以將主花設定為花形單純的嬌貴的牡丹，帶上原本的葉子，搭配綻放的同色系副花材冰島罌粟。在抓花時要注意花面角度，盡量讓三款花材呈現三角的位置。

2. 因為牡丹的花形是大圓形，搭配一些有皺摺、線條柔軟的冰島罌粟，加上少許的冰島罌粟花苞果，奇特的綠色外形，能代替葉材讓作品不複雜。

3. 使用保水魔術膠帶將花與T字固定別針架一同捆綁，從花托至花梗完全覆蓋膠帶，纏繞時需輕拉膠帶，膠帶會產生黏性，順勢服貼穩定纏繞的位置。

4. 完成固定花材與T字別針之後，選用純色的緞帶從底部往花托向上纏繞，在花托之下打固定結與蝴蝶結完成簡易胸花。

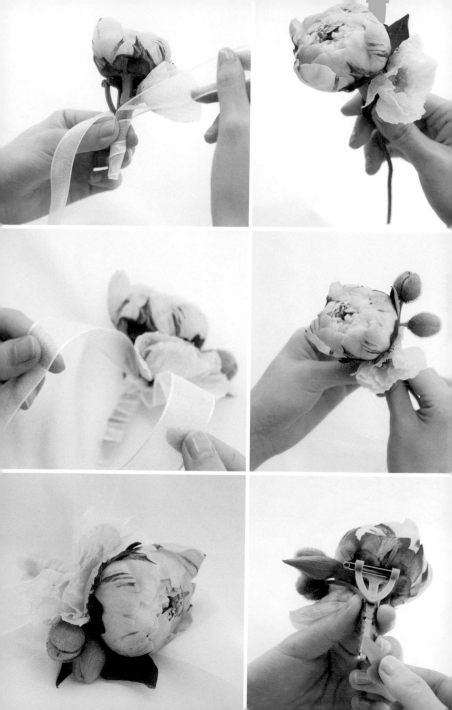

牡丹 Peony

牡丹有著百花之冠的霸氣美名，是嬌貴的花材，花蒂周圍的花瓣是環繞著生長，美麗柔順觸感絲滑，如同一片片薄薄的絲綢緊貼著花苞，花瓣邊緣有著細緻的波浪紋路，綻放時不建議多做移動與整花，以免花瓣不小心就落滿地了。東方人喜歡牡丹花多過於其它的大型花種，原因是因為牡丹曾是宮廷內的珍貴花材，在許多歷史記載中，牡丹是一直有著記錄與話題的花朵。牡丹花開花開得較慢，它的外形是其它花材難以取代的，因此每逢台灣的新年前後，牡丹便會在花市成為搶手的寶物。婚禮使用牡丹是吉祥與富貴的象徵，因此如果婚期在冬天至春天之間的新娘子，便能幸運地在婚宴上使用，象徵擁有珍貴的祝福與美麗。

花語 守信

冰島罌粟（虞美人）Iceland Poppy

冰島罌粟俗稱虞美人，花朵生長在沒有葉子的花莖上，花莖細長，表面布滿毛絨，一把裡頭可能會有多種色彩。花苞的樣貌奇特，像是豆莢般，會因為吸水之後在短時間（大約半天）脫芽殼後，鮮花綻放開來，花朵呈現盆狀，花瓣的質感像是皺紋紙，十分有趣。是近年日韓和台灣的花卉新潮流寵兒，使用它來做捧花，更顯品味獨特。

屋頂的雪夜 Light up the Flat 36

平面擺盤花

花材　薰衣草、常春藤、松蟲草、風鈴草

躺在積雪的屋頂，仰望雪後的星空，
大聲許下綺麗的未來，
青春的季末成為了後來的人生裡最溫
暖的燭光。

1.

從擺盤花藝中練習圈狀的花藝表現。將同類型的花材薰衣草與松蟲草組合在一起，並加上薰衣草原生的葉子，纏繞保水魔術膠帶固定在有弧度的鐵絲上。以此做為造型盤上的圈形開端。

2.

完成第一段的花材組合，檢視是否有兩種小型花材與葉子錯落，像是製造森林花叢一樣的感覺。放上盤子，檢視單方向的開頭是否有豐沛感，開始加入不同色彩的花朵，葉材可多出花盤邊緣，以同樣的方式製作，讓整體看起來更有朝氣。

3.

重複同樣的方式，完成整圈的花盤。由於花盤通常很淺，該如何固定好花材並呈現漂亮的花面，是平面圈形作品的難度。看似簡單，但是其實需要耐心與時間來做調整，一點一滴加上花時，也要記得不同花材的錯落與顏色，盡量讓整體色彩達到平均，原因是因為花盤是全面性的觀賞，每一段都可能成為視覺停留的焦點。

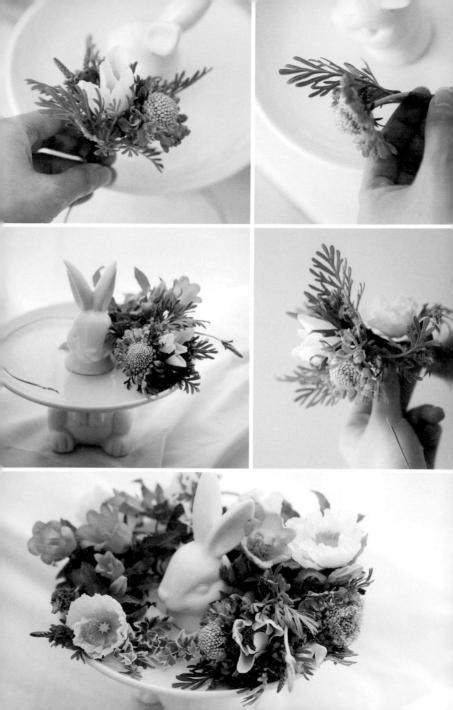

薰衣草 Lavender

小型的薰衣草是切花區沒有販售的花材，要取得這樣的鮮花，通常必須買盆栽再自行切花修剪。薰衣草的花莖非常細長且有弧度，但是柔軟的狀態可能無法承受海綿插花的力道，因此建議使用在抓捧花或纏繞式的花藝作品，較為適合。花頭像是小三角形，上面有很細微的漸層紫色，不同於豔麗的紫，這樣的色澤非常適合用在小品與想表達可愛甜美感的作品中。薰衣草的葉子也是另外一個值得提的重點，條狀散發的塊面葉子，剪下時有一股香草植物的清香，灰綠色的葉可以搭配在顏色繽紛的創作中，也能自然冒出於侷限的畫面之外，由於薰衣草的花與葉都較為細軟，因此在創作上較為可惜，有所侷限。建議可以記住花材本身的個性與樣貌，在採買花朵時，先設想是如何的花藝作品，再來選擇會更精準。

花語　歡愉

283

冬

常春藤 Hedera

花語　忠誠、友誼

常春藤是常見的庭院植物，現在在許多商業空間中也看得到蹤影，有趣的是如果將其運用在插花，會產生什麼火花呢？外形為繞圈攀爬的藤類，可以不用人為的方式便在作品中帶出動感自然的線條，另外，因為表面的色澤，會給人清新的視覺，以及特殊像是楓葉形狀的外形，搭配在自由型創作時，會是耳目一新的葉材使用。

284

風鈴草（彩鐘花）Canterbury bells

花語 創造力、遠方的祝福

風鈴草有兩種顏色，切花中常見的是深紫色，盆花中常見的是粉紅色，外形像是風鈴的鐘罩形，是難以取代的花材之一。花朵的生長方式是由下往上螺旋式的向外綻放，長形的花莖上佈滿葉子以及花苞，切花後可以陸續賞花開。風鈴草非常需要水份，離開水份大約半天，花朵便會接近扁掉，但是趕緊給水後大約一兩小時，花便會再次挺起。夢幻的外形以及色彩，適合做主花。

285

O3

—

韓國當代花藝一探究竟

Inganthinking 인간생각

Fleur Dasol

Florist Magazine 플로리스트

Flora Magazine 플로라

Hyundai 現代企業 溝通設計師 JunWon Kao 高峻源

韓國美學剖析

在快速時尚的文化背景裡，花朵的角色顯得更加有趣且極具特殊的意涵。

過去接觸花藝的學習時光以及身為花藝師的當前，韓國的美感深深地影響我。

瞬息萬變的時尚潮流，存在在這樣社會形態裡的花藝，是如何有超越他人的靈敏嗅覺，又不會只顧跟風？

分析韓式花藝之前，先說說韓國的時尚市場氛圍。在韓國，無論是時裝、美容還是料理，有關 life style 的傳播和流行速度都非常快。韓國人對於歐洲、美國、日本的潮流文化吸收得非常快，而且還會重新拆解和組合，呈現出有韓國氛圍的產物。

雖然韓國地處東亞，卻有歐洲的風格，看韓國的流行元素，也可知道全世界的流行。花藝風格亦如此，最近流行的韓式花藝風格，與做為全世界商業花藝中心的歐洲風格

288

是非常相似的。近幾年，韓國最熱的自然浪漫風格——法國風格的韓式表達，這些都是韓式花藝的重點進行式。

韓國花藝的偏好色彩會將太豔麗的設計調整成柔和色調，也會把原先許多綠色素材的設計減少，取而代之的可能是純粹粉色或者素色的俐落設計。新生代的韓國花藝師不一定會開店，反而善於利用小空間，發展出屬於個人特色的花藝工作室，聚焦在自己的領域裡，做事更加務實。相比以前，學習花藝、做花藝相關的工作，門檻已不再那麼高，也沒有那麼難以實現。

現代人越來越願意將鮮花搬進平凡的日子裡，學習花藝的人當中，有大多數人其實並不是為了成為專業的花藝師，而是希望讓自己能簡單擁有愉悅的興趣。在這樣一個花藝師層出不窮的時代裡，要想做出自己的特色，需要不斷地專研，剖析自己的優勢劣勢，給自己一個獨特標籤，是韓國花藝潮流所帶給我的最大的領悟。

當代韓式花藝

인간생각 Inganthinking

初衷 Small things Big thinking 1+1＝1

第一步，給予了一些意義。

在這空間裡有著許多大大的花朵！真摯表達了人類的思想，如同踏出了溝通的

位於首爾的文藝發展區上水 Sangsudong，一間位於頂樓的花藝工作室。

曾於大企業擔任設計團隊主管的 Hye Kyoung，在韓國快速的生活步調中追求
著自我實現的可能，開始了花藝美學的探索。

個性恬靜的她從巴黎開始接觸到繆勒風格的花藝，接著到美國與澳洲拓展對花
的視野，展開了大膽的冒險。在不同文化展現出來的花藝風格衝擊下，決定以
自己的方式重新組合。

她稱這樣的花藝風格為：人類的思想風格。

website	inganthinking.com
instagram	inganthinking
tel	+82-2314-40615
e-mail	inganthinking@gmail.com
address	Sangsu-dong 341-5,3F Seoul,Seoul Korea

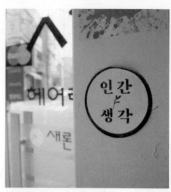

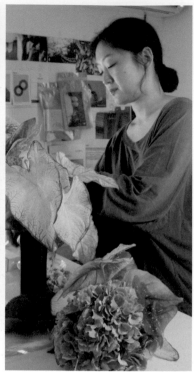

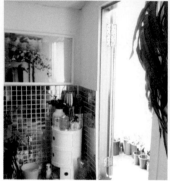

1. Florist / Lee Hye Kyoung
2. 簡易低調的小門牌
3. 花店的入口處選用中性的金色磁磚
4. 乾淨空間內葉材隨性擺放在門邊
5. 率性俐落地擺放物品於小型工作室內

招喚記憶的自由葉材花禮

花材　彩葉芋、綠色繡球花

鮮花禮品是非常有趣的，想像這是一個重新詮釋舊情感的方式，

好像見到了老友，想起了紀念日的情懷。

有機會讓自己回憶起當時的美好心情，意味著這份禮物不只是禮物，

而是具有時間意義的物件，像魔法一樣呼喚了甜美的記憶。

1. 準備形狀簡單的瓷器皿，放入吸飽水份的海綿，並修切邊緣。

2. 插入主花材綠色繡球花。

3. 修剪彩葉芋的莖，使得葉材高度能恰當地與主花繡球搭配。

4. 選擇於周圍的位置與後方的位置將大型葉材落定位。

5. 完成品。

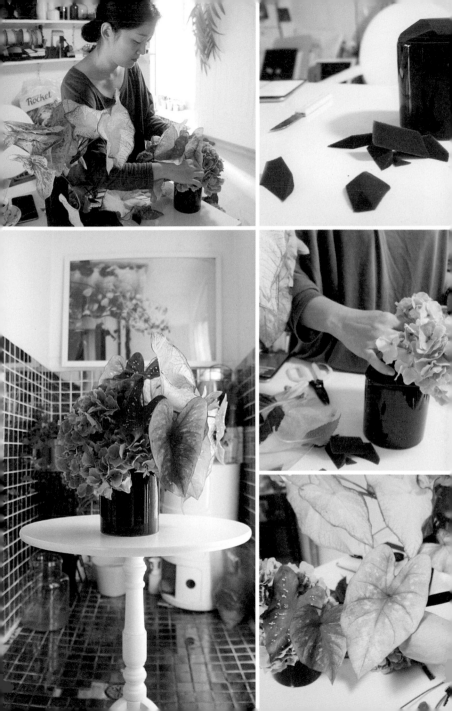

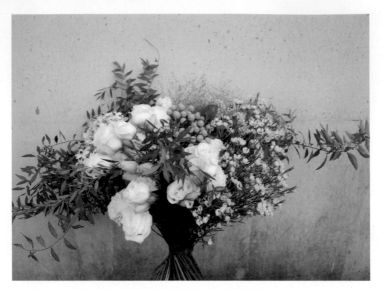

花材 桔梗、伯利恆、銀果、臘梅

		1. 〈初雪〉
---	---	2. 〈日常高麗少女〉
2	1	

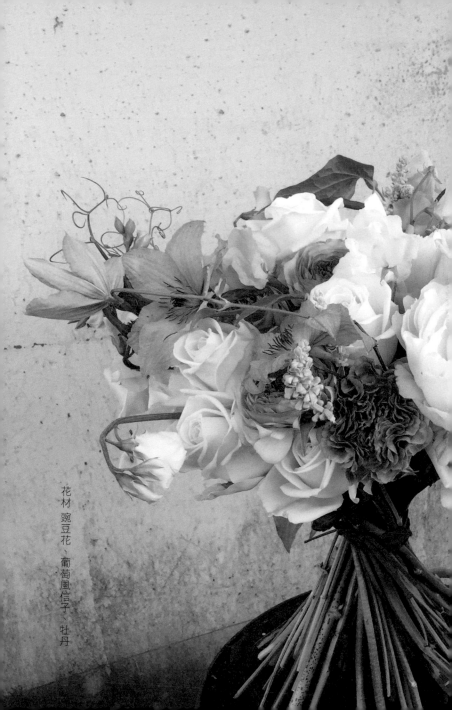

花材 豌豆花、葡萄風信子、牡丹

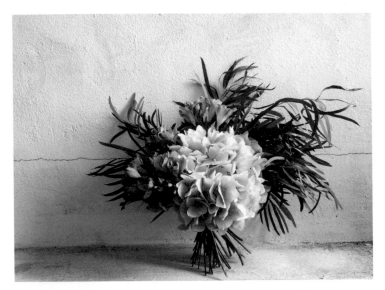

花材 紫繡球、細葉尤加利

<table>
<tr><td>2</td><td>1</td></tr>
</table>

1. 〈斜角巷的視野〉
2. 〈記憶〉

花材 粉綠繡球、尤加利葉

目前為 Korea University 高麗大學研究生的 Jang Dasol，是韓國近年花藝產業裡，少數低調卻無法隱藏花藝天賦的新生代花藝師。由於母親是資深花藝師，在充滿花卉的生活與環境耳濡目染下，讓原本主修音樂的他改變了人生方向，選擇投入花藝領域中，是位擁有敏銳的視覺美感與細膩的男孩。

過去曾在法國扎實地研習花藝，承襲法式風格的 Dasol，花藝作品自然浪漫同時不失男生的性格，在花材的選用與呈現方式，更像是藝術品般的細緻工藝。擅長精緻花藝的 Dasol，在多次的韓國花藝競賽中都有非常亮眼的成績，目前持續晉級參與亞洲盃的競賽。走向專業花藝教育的他，跳脫了制式的框架，將花卉與色彩的運用導向了新的韓式美學潮流。

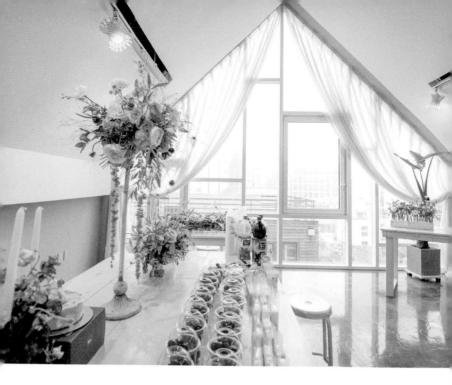

website	http://blog.naver.com/fleurdasol
instagram	florist_dasol
tel	+82-1046-145174
e-mail	fleurdasol@gmail.com
address	62-4,Cheongdam-dong,Gangnam-gu,Seoul,Korea

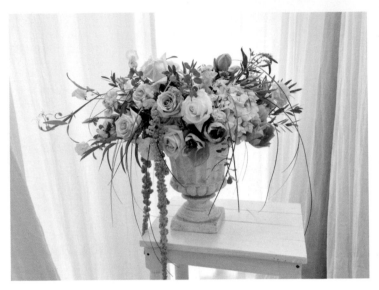

花材 香檳玫瑰、柔麗絲、尤加利葉、追風草

<table>
<tr><td>2</td><td>1</td></tr>
</table>

1. 〈法式冠軍杯〉暖色系的春天視覺。
2. 〈法式蛋糕花〉純淨色與浪漫線條的組合。

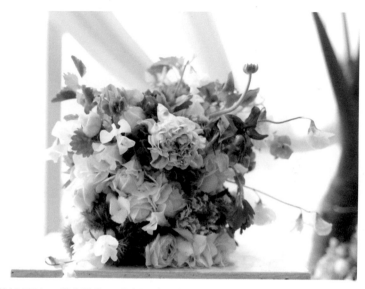

花材 石竹 、變化陸蓮、香豌豆、翠珠

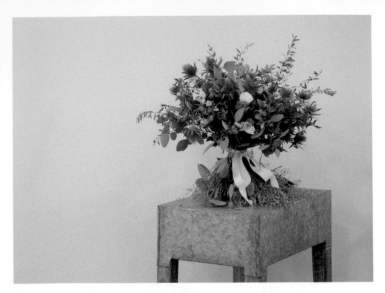

花材 紫薊、尤加利葉、桔梗、聖誕薔薇

2	1

1. 〈原生〉個性花材的堆疊,中性的美。
2. 〈共舞〉以法式的做法突破一般花藝作品的視覺可能,營造出不同的氣勢。

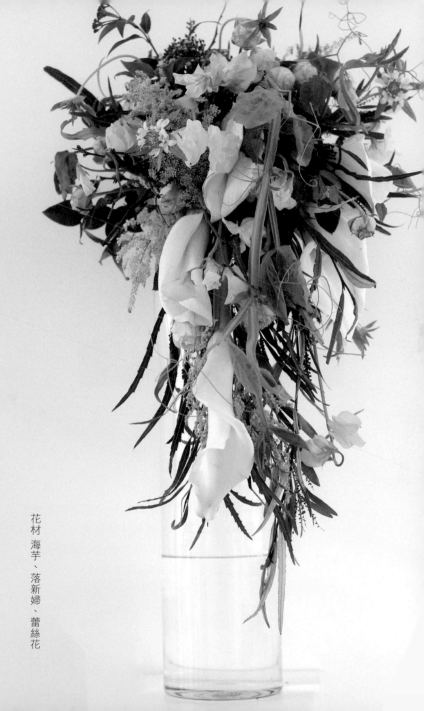

花材 海芋、落新婦、蕾絲花

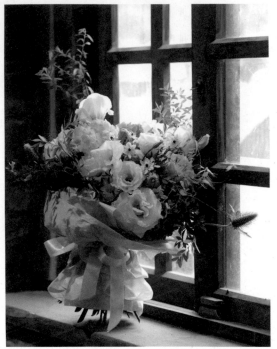

1. 在華山 1914 紅磚屋邂逅韓國男孩的法式
 原生花藝教學中的大型手綁花束。
2. 台北首爾花藝連線 SHOWBOX 聖夜櫥窗
 花藝聯展 · 韓國花藝專業課程。

2	1

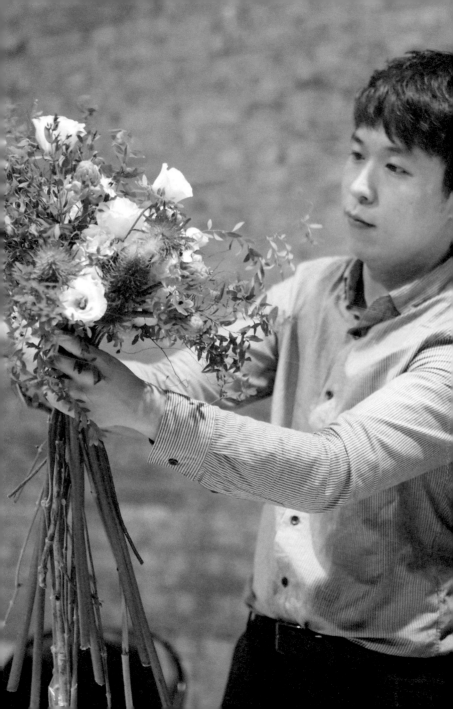

停看聽！韓國主流花藝雜誌 플로리스트 Florist Magazine

韓國流行花藝雜誌《Florist magazine》緊跟著現今韓國潮流，網羅眾多流行於韓國富柔美色調的花藝作品，沒有繁瑣的教學步驟，而是更加貼近生活的小品為主。

每月都有搭配的主題花藝作品分享，以小巧別緻的花束、花籃及桌花作品為主，初學者也能輕鬆上手，其中也包含符合孩子們能親子共學的作品分享，平易近人的內容受到眾多讀者喜愛。

此外，《Florist magazine》的外派編輯，也常於雜誌中分享紐約的花藝作品內容，喜愛美式風格的婚宴裝飾，不妨閱覽參考。

florist

website https://www.magazineflorist.com
tel 02-868-7888
e-mail ifleur@hanmail.net

與《Florist magazine》的訪談

Q：《Florist magazine》何時開始發行呢？

A：二〇〇三年創刊，於每個月的第一天發行。

Q：《Florist magazine》有何想要實現的目標或理想？

A：現代的人們非常忙碌，我們希望透過花的表現給生活中的人們一些撫慰。

Q：對於近年韓國花藝風格的改變有何看法？

A：現今在年輕一代中，西方和歐美設計受到了許多的喜愛，然而，東方設計再次引起注意，希望東方的花藝，不論是色彩的運用、花藝的設計也都能備受關注引領潮流。

1. Popping spring 巧妙運用花材本身線條完成諧和的畫面故事。
2. Baby Shower 寧靜花園 DECO

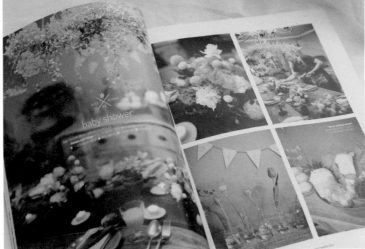

停看聽！韓國主流花藝雜誌

플로라 Flora Magazine

韓國花藝設計雜誌《Flora》，在一九九九年創刊，至今近20年間以月刊的方式持續發行。

《Flora》致力於引領韓國的花藝設計與花卉文化，不僅介紹花藝設計的最新流行，涵蓋基礎技巧理論的介紹，也會推薦各風格的花藝師工作室，廣泛的讀者從專家到入門者都能藉此了解最新流行的花藝作品及知識。

每個月介紹最新花藝設計潮流與當季主題、設計師的故事等迷你採訪，主題搭配各種適合該季節的花束、花籃等商品的介紹，並且蒐集社群網站上流行設計的主題版面，這些都是非常受歡迎的單元。

除了花藝作品介紹之外，也有許多與創作者的花草提問解惑單元，並且一窺花

website	http://cafe.naver.com/flowernews24
	http://cafe.daum.net/flowernews24
instagram	floramagazine_official
tel	02-323-9850
e-mail	flowernews24@naver.com

藝創作者及花店業者的心路歷程分享，多元經驗交流讓許多設計師都很有共鳴，讀者也能更加認識花藝產業。

此外，也提供了關於色彩搭配、空間裝飾的各種資訊，以及對花藝設計的理論與實務技巧的詳細介紹；也以商業設計的角度解析東洋插花，呈現傳統與流行能如何相容，花藝設計師們如何能在不失藝術感的同時嘗試新的設計，是多元又專業的韓國花藝雜誌，推薦給喜歡花草的讀者。

| 1 |
| 2 |

1. 《Flora》別於一般韓國風格，獨樹一幟喜愛西洋大膽視覺
2. 純淨色彩的搭配及幾何圓型的運用

The Special Flower Magazine

Flora

12

December 201
월간 플로라 vol.21

Season's Theme
5만 원 이하의 상품제작
가성비를 디자인하다

정말 쉬운 화훼장식기능사
반구형 디자인

LA 웨딩장식 현장실습
럭셔리한 유대인 결혼식

2016 대한민국화훼장식기능경기대회
TOP Florist Cup

韓國主流設計美學剖析 現代企業 Hyundai

溝通設計師 JunWon Kao 高峻源

探討韓國主流的個性與人性化美學市場

南韓現代集團是南韓最大的多元化綜合性財團之一，沿循時尚路線同時又緊緊咬定「品質為本」的產品策略，為現代數位市場主流品牌行列奠定堅實的基礎。

現代企業了解市場的需求，在近年轉型將視野更加著重在「人性」。從商業與功能的角度來看，人與人的感觸及思維才是主宰著市場流向的主因。現代企業近年致力於與政府一起攜手創造文化藝術與自然空間，從設計藝術領域到音樂、旅行、生活甚至自然建築，各式人性議題與生活基本層面的探討，皆有傑出的成果與展現。其企業內有一項有趣的職位「溝通設計師」，人與物之間的溝通，或者人與自然之間的溝通，經過了理解與設計，達到更加融洽的互動。

花藝亦是如此，自然本身的樣貌經過人類的解讀後，產生不同意義，植物所表述的意義可能始終遠遠勝過言語的溝通。

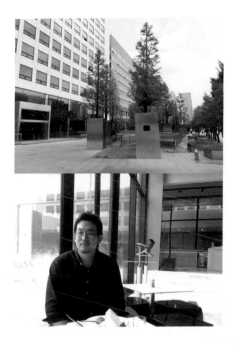

現代企業在空間與綠化的設計上，可看出其個性。以極簡的方式與自然結合，融入建築物或綠色設計中，為韓國現今主流的風格，俐落的金屬器皿與樹本身的樣貌形成對話窗，完整的陳設不忘與植物身後的建築物相呼應著。

| 1 |
| 2 |

1. 現代企業大樓外的景觀造景，由綠色植物軟體與金屬硬體盆器結合的都市綠化概念。

2. 韓國 HYUNDAI 現代企業設計核心，溝通設計師 Kao Jun Won。

Jun 的大自然視線

在現今的韓國生活中，植物已經是生活中不可或缺的事物。

雖然在工作中時常接觸科技與技術性質產業，

但花卉在近年深入了我們的生活，無法不直視它的存在。

而從事溝通設計的我，想知道它能深入到多深刻的狀態？

像是隨處可見的事物，設計與歷史是持續轉變與創造的，它們會自然地展現。

像是一九八〇～一九九〇年代的摩登風格裝飾取向也曾風靡一時，今日的時尚風向轉變為少即是多。或者，可以說，更貼近原本純粹的樣貌。

每一樣事物都在改變，人們開始思考什麼是生活？

進而反思回到最原始的狀態——大自然。

二十世紀之後的冷酷都會風格，也開始走向了彈性、輕鬆的方式，不再侷限在框架之中。

也許重點不是在什麼花是最美的，而是專注在如何藉由花去表述情感。

我的工作「溝通設計師」，著重的不只是產業的科技本身，而是發現與找出人與人之間的互動，進而發展出適合的設計模式。

如同大企業在茁壯的路上，他們會將產品與方向導回到客人的需求上，從人性化的方向去了解每一個人的需求。

這是非常觸動人心的事並且很直接地！

美學與設計需專注在心理層面，能引起心裡的觸動是更重要的事，花藝將會成為未來人類溝通的管道之一，

因此我們開始討論著、關注著自然，這一切原生的生命對於人與科技的影響，而花藝的風格一直在改變，它直接地美麗地展現了當代的美學與人類的需求，溝通與美始終互相存在著密切的關係。

自然的一切，將會是未來人類生活的主流，毫無疑問地，將會持續很久很久。

實用分享

鮮花與硬體採買口袋清單　·　內湖花市

鮮花

花市裡最大方有趣的批發商，有著親切的大哥們，是深藏不漏的插花高手。

在這裡可以採買基礎花材，有最划算的選擇，有時也能撈到非常季的寶物！

不定期會出現棉花批發或者特殊白色木條，如想嘗試架構式插花的人可以抓緊機會備料。

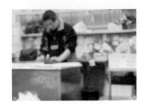

小馬鮮花

攤位 1306
電話 02-2790-3370

有許多進口花材以及特殊葉材，在同款花材中不同顏色有很多選項。尤其玫瑰與桔梗，更能從中找到漸層混搭色。價位也是花市裡進口花材商最親和的，如果想找進口花不知如何下手時，可以從這裡開始尋找。

安邑花卉有限公司

攤位 1407、1408
電話 02-2794-3536

很有耐心的老闆娘與可愛的大姐總是朝氣滿滿地整理著鮮花，這裡有很多盒裝大量的鮮花品種，以及固定的季節基礎花材，如果有用花習慣的人，可以在這裡買到穩定的花材，不太需要擔心季節缺貨的問題。對花有不理解的地方也能詢問店家，都會獲得很好的協助。

世平花卉行

攤位 1307、1308
電話 02-2792-9320

乾燥花

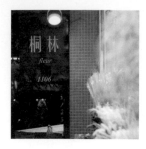

主打韓式乾燥花的特色店家，爽朗的老闆娘與有趣的小老闆會為客人做最詳細的乾燥花解說，乾燥花的分類包裝整潔且花況很好。現在也能在此買到韓國配色的特殊包裝紙，不定時會邀請韓國花藝師，來台指導最新流行的乾燥花課程。是很多女孩們的首選名單，有時製作鮮花能搭配一些特殊的乾燥花材，增添作品的活潑性，可能擦出有趣的火花！

桐林 Fleur

攤位 1206、1106
電話 0927-713-712
FB　桐林 Fleur

葉材

葉材專賣攤位，除了基本的綠色配角葉款，也會不時出現季節特定的樹木與果實，能挑戰不同木枝與葉的視覺運用。價位也是非常理想的，喜歡中性、大自然插花風格的人，不妨先前往葉材攤位來找尋綠色寶藏吧。購買材料從葉子開始，再來搭配花材，也許就不會難以決定該買什麼花了！

彬彰

攤位 1510、1511
電話 02-2792-8076
FB　彬彰葉材

器皿

二樓扶手梯上來，就能看見的器皿攤位，多樣化的盆器堆到整個走道上的有趣店家！從歐式風格的玻璃高腳杯到個性簡約的瓷盆，或者種植大樹的盆栽專用週邊商品都能在此購買。老闆娘非常健談，喜歡分享開發器皿的心情，在這裡可以買到很平實的價位，但卻是精緻甚至獨家開模的盆，是花藝器皿的首選攤位。

詠正
花盆園藝資材行

攤位 2F，2107、2108
電話 02-2668-1988
　　 02-2668-1565

資材

在這裡有各種包裝紙、緞帶、塑膠器皿等各式資材，以及專用插花海綿。不同節慶時也會出現相關的裝飾物可以選購。最特別的是，可在這找到非常多經典的插花用具，是小小店面但無奇不有的資材行！

俐菖

攤位 2F，2207
電話 02-2791-2597

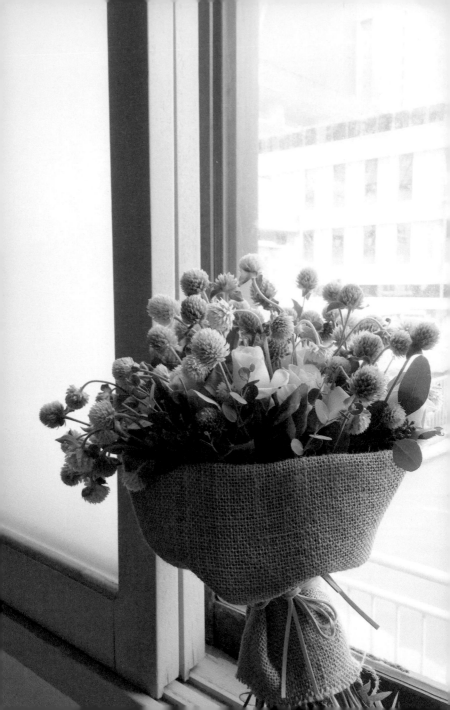

悄悄說感謝

Nam Tae Hyun、Family、Hank Du、Matt Chen、
Judy Tai、Melon Tsao、Jessica Tsao、Family Tsao、
Ben Ger、Morita Chen、Sandy Chen、Penny Lee、
Julie Yeh、Aaron Chen、Charly Chen、Kuan Yu Chen、
Brian Chen、Saleisha Lee、Vanessa Chang、Cheng Yu
Ho、Onion Design

陳頌欣、虎爺、羅名雅、王瓏穎、張馨之、廖家
瑩、高小乖、陳采帚、陳得賢、沈家瑀、蘇宥勻、
陳郁璇、賴乃伸、林宛妤

오수영 – 선생님、이혜경、고준원、박서현、김영
수、변성민、정다혜、이지유

染田ちひろ、松本智子

商業合作夥伴

花市大哥大姐

馬哥、蔡錫璋、芳瓊、美秀、俐菖、小余、桐林
Fleur

Ten Ten Den Den 點點甜甜／好初早餐 — Remix
Clothing Taipei、Cycle Dummies Pitstop — CDP、플
로리스트 magazineflorist、플로라 Flora Magazine、
inganthinking 인간생각、FLEUR DASOL、
Photographer FL、JW、Major Pleasure、SKII Taiwan

時報出版

크리스마스 이브에 흩날린 눈꽃은 투명한 무색의
꽃이었죠. 끝맺지 않은 말을 남기고 간 당신, 하지
만 나와 함께 해 준 시간, 감사합니다. ─ D.S.

Urban Botany

成立於二〇一四年的當代花藝品牌，其風格走向如同花草研究室，其空間與器皿皆是無色調的走向，這樣嚴謹的作法，才能讓植物花卉在創作中展現本質，並將其姿態看得更仔細，像是在後台預備的舞者，安靜地等待上場的機會。

以城市裡的綠色宇宙為構想，植物為本位的 Urban Botany，作為一種城市植物學，莪本設計忠於以原生的角度去展開當代的花藝視野。

彩色與綠色的生命創作，帶來愉悅；不附加風格、不刻意的真實樣貌，追求純粹的植物美學是品牌的初衷，並持續在花草之中實驗與創作，毫無修飾的初心，呈現想像的世界，展開更多可能性。

website	http://www.urbanstudio.tw/
instagram	urbanbotany
facebook	Urban Botany
tel	02-27420216
e-mail	urbanstudio.co@gmail.com
address	台北市松山區健康路 325 巷 6 弄 2 號 3 室

花日子 享受吧！轉換生活氣氛的32個花草提案

作者：Nana Chen

攝影：FL‧JW（fljw2526@gmail.com ｜ FB:FL‧JW）

美術設計：Rika Su

責任編輯：楊淑媚

校對：Nana Chen、楊淑媚

行銷企劃：王聖惠

董事長、總經理：趙政岷

第五編輯部總監：梁芳春

出版者：時報文化出版企業股份有限公司

地址：10803 台北市和平西路三段二四〇號七樓

發行專線：（02）2306-6842

讀者服務專線：0800-231-705、（02）2304-7103

讀者服務傳真：（02）2304-6858

郵撥：19344724 時報文化出版公司

信箱：台北郵政七九～九九信箱

時報悅讀網：http://www.readingtimes.com.tw

電子郵件信箱：yoho@readingtimes.com.tw

法律顧問：理律法律事務所　陳長文律師、李念祖律師

印刷：詠豐印刷有限公司

初版一刷：二〇一七年四月二十一日

定價：新台幣四五〇元

時報文化出版公司成立於一九七五年，並於一九九九年股票上櫃公開發行，於二〇〇八年脫離中時集團非屬旺中，以「尊重智慧與創意的文化事業」為信念。

花日子：享受吧！轉換生活氣氛的 32 個花草提案 / Nana Chen 著 . -- 初版 . -- 臺北市：時報文化，2017.04　面；　公分

ISBN 978-957-13-6984-6　（平裝）

1. 花藝

971　　　　　　　　106005065